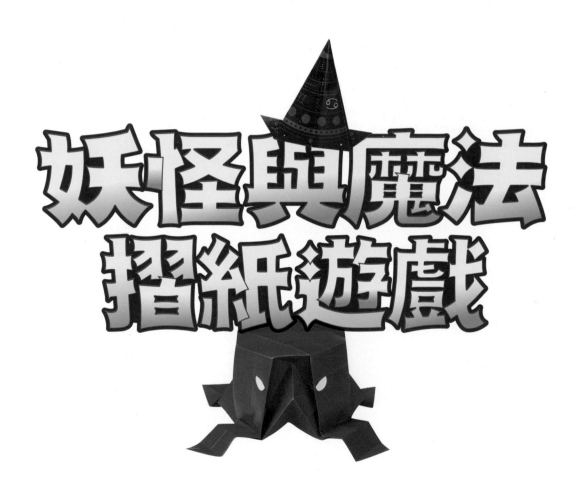

妖怪與魔法摺紙遊戲

警告標語

勇者們，歡迎來到摺紙魔界！
翻開這本書的每一頁，
妖怪和魔法將源源不絕出現。

不斷挑戰吧！看你能否順利突破關卡，
與強大的終極魔王——地獄火龍，展開對決！
成功之後，將有豐富的寶藏等著你！

現在，準備好踏上未知的摺紙旅程了嗎？
越摺越開心的冒險，即將展開！

一起出發冒險吧！

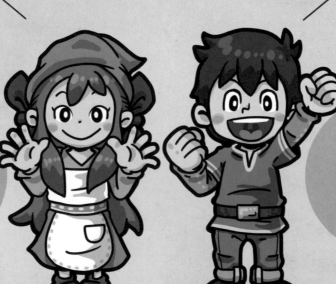

摺子

摺子是一個很努力
但有些粗心的女孩。
她是個吃貨，
有時候甚至會把妖怪
看成美食！

紙夫

紙夫溫柔友善，
但有點膽小。
他希望通過修煉
變得更強，
並打敗妖怪。

1章

怪物出現了！

在魔之森林和
湖泊遇難

2章

強大的魔法道具！

魔法學校的
修行

4章

你是否變強了呢！

在夜晚的
墓地決鬥

3章

用劍和盾提升實力！

前往武器店
購買裝備

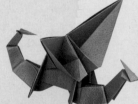

5章

打敗最終敵人，
獲得寶藏！

地下城的
最終對決

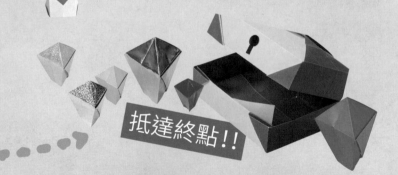

抵達終點！！

關於影片

本書中的作品都可以在YouTube上觀看摺法。

使用智慧型手機掃描各頁的QR碼，即可連結至YouTube影片。
＊打開CC字幕即可顯示中文字幕。

〈影片使用說明〉
※P28「骷髏骨骨魚」因版權問題無法提供中文，其餘所有影片皆含中文字幕。
※部分作品的名稱和摺法說明，在書籍和影片中的呈現方式略有不同。
※影片可能會在未告知的情況下停止公開，敬請諒解。

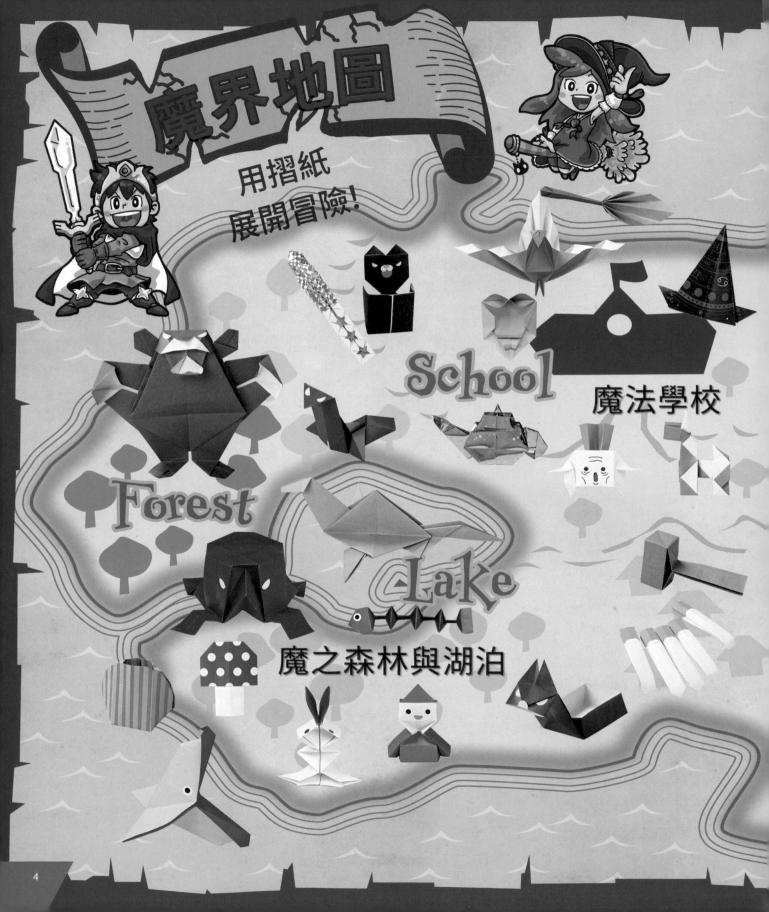

魔界地圖

用摺紙
展開冒險!

School

魔法學校

Forest

Lake

魔之森林與湖泊

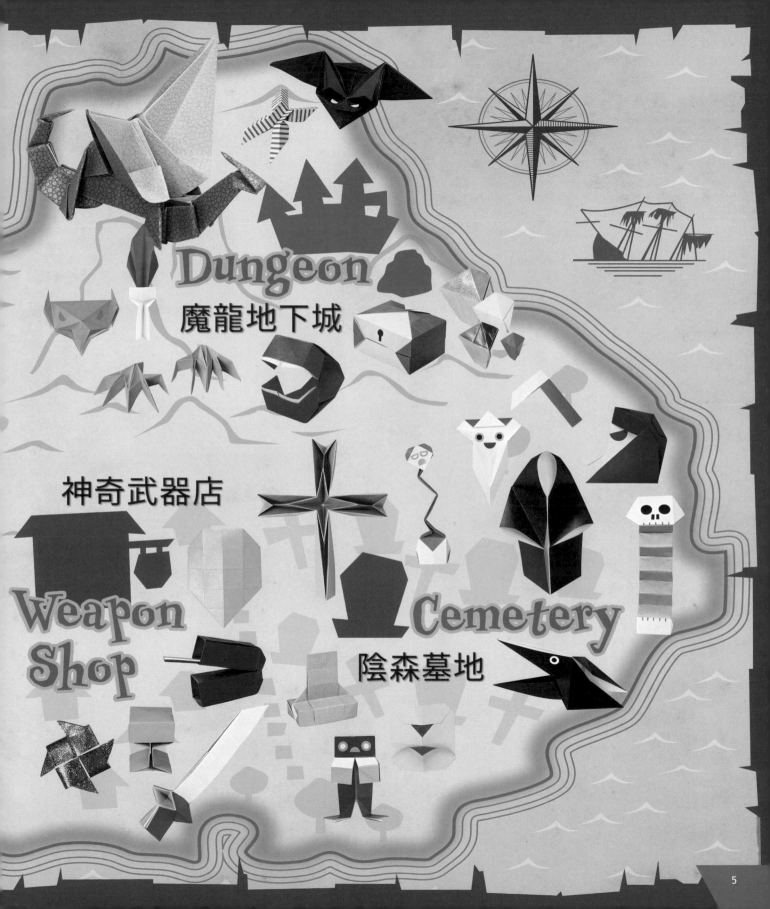

Dungeon
魔龍地下城

神奇武器店

Weapon
Shop

Cemetery
陰森墓地

目次

1 在魔之森林和湖泊遇難

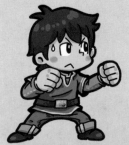

 2 魔法學校的修行

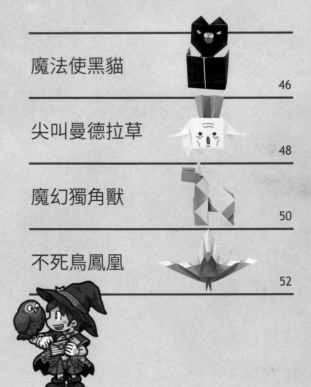

 3 前往武器店購買裝備

 5 地下城的最終對決

讓我們巧妙地使用圓形貼紙吧！

書中會出現許多有眼睛和嘴巴的作品。只要使用圓形貼紙，就能輕鬆製作五官。還可以將圓形貼紙剪成一半，製作兇惡的上吊眼型，或者將不同顏色和大小的貼紙疊起來，創造出有趣的表情。當然，你也可以自己繪製喔！

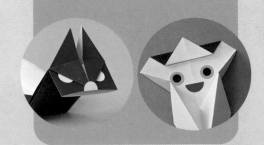

基本摺法 VS. 符號標示

在摺紙教學的圖示中，
會出現各種代表摺法的符號。
記住這些符號，摺紙就會變得更簡單！

谷摺

沿著虛線處往內摺，像是一個山「谷」。

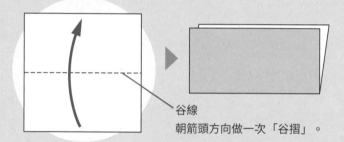

谷線
朝箭頭方向做一次「谷摺」。

山摺

沿著虛線處向外摺，像是一座「山」。

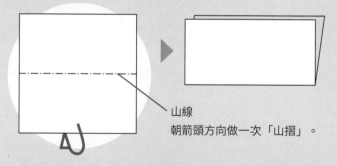

山線
朝箭頭方向做一次「山摺」。

用手指輕輕壓平

彷彿熨燙衣服般，用手指輕輕
沿著摺痕壓平。這樣可以使摺
痕更明顯，摺得更整齊。

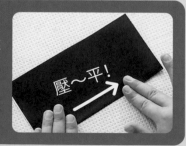

壓～平！

做出摺痕

摺一次再展開，在紙上留下摺痕，
通常用來當作後面步驟的輔助線。

1 在虛線處摺出谷摺，
然後展開。

2 摺過的地方會留下
摺痕。

打開之後攤平

■ 將四角形打開後攤平　將手指從↑放入四角形的開口中，依照箭頭方向將紙打開之後攤平。

1 將手指放入四角形的開口處，將紙撐開。

2 壓平就變成三角形！

▲ 將三角形打開後攤平　將手指從↑放入三角形的開口中，依照箭頭方向將紙打開之後攤平。

1 將手指放入三角形的開口處，將紙攤開。

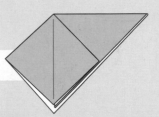

2 壓平就變成四角形！

階梯摺

各摺一次山摺和谷摺，讓兩條摺痕相鄰，呈現「階梯」狀。

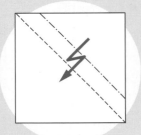

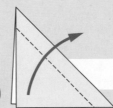

1 先以谷摺將紙張對摺，再從虛線處反摺（山摺）。

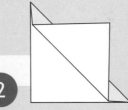

2 山摺和谷摺相鄰，形成「階梯」的形狀。

製作突角

將∧的角摺成立體的尖角，有兩種摺法。

按照虛線將四周往內摺，做出立體尖角。

捏住∧的角後，沿著虛線往內摺，做出尖角。

內翻摺

將摺起的兩片紙中間分開,往內翻摺。

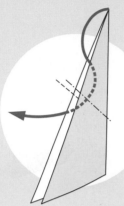

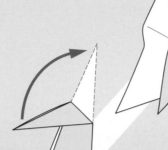

1 先將摺線處摺一次再打開,做出摺痕。

2 稍微撐開紙張,上端沿著摺痕往內摺進去。

用手指壓住後摺進去。

3 再往下摺一點……

4 內翻摺完成。

外翻摺

將摺起的兩片紙中間分開,往外翻摺。

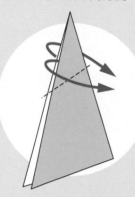

1 先將摺線處摺一次再打開,做出摺痕。

2 稍微撐開後,沿著摺痕將紙張往後翻。

3 摺起來後,外翻摺就完成了。

翻轉摺紙

將摺好的一面翻到背面。

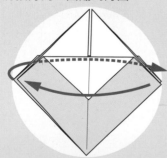

1 將正面向左翻,背面向右翻。

2 這樣紙張即翻摺完成。

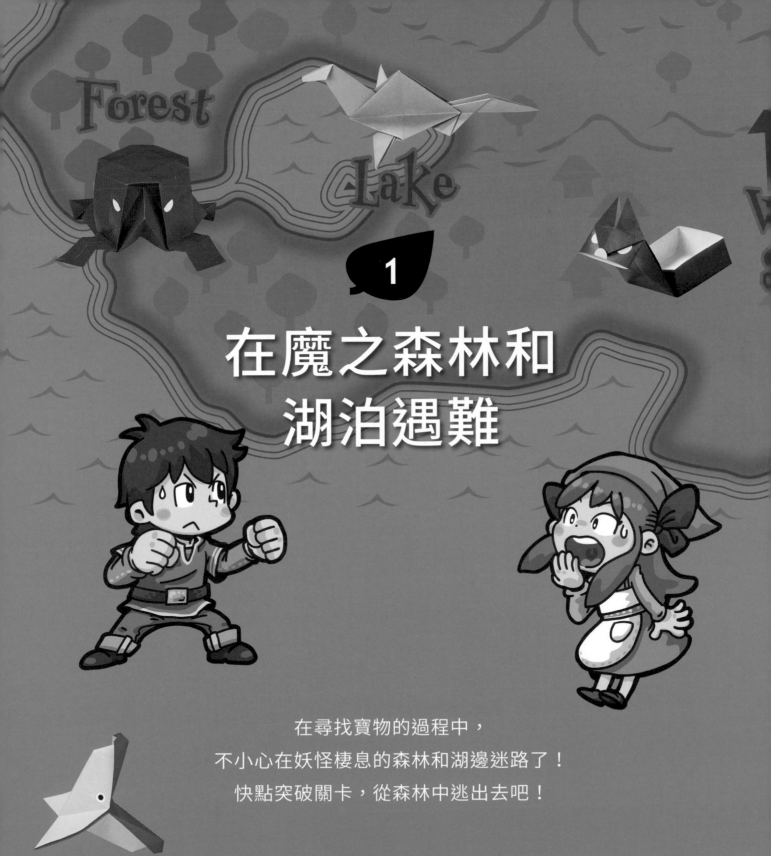

1

在魔之森林和
湖泊遇難

在尋找寶物的過程中，
不小心在妖怪棲息的森林和湖邊迷路了！
快點突破關卡，從森林中逃出去吧！

邪惡樹根怪

喜歡偽裝成普通樹根騙人坐下，
再突然跳起來嚇唬人，追著人跑。

攻擊力	★★
防禦力	★★★★
魔　力	★★★★★
特殊技能	使用魔法迷惑人。跑得很快。

看影片！

基礎摺法　摺出「16等分摺法」
（➡請參照125頁）

1 將紙打開攤平。將★和
★、☆和☆對齊，摺出
約一格長的短短摺痕。

只要摺出約一格長
的短短摺痕唷！

步驟1摺起後，只在★處
做出短短摺痕就翻回去。

在步驟3水平摺起來的部分，
只在★處做出摺痕。

2 按照步驟1的方式，左
右邊也做出短摺痕。

在步驟2摺起來的部分，只在
★處做出短短摺痕。

3 從上往下、從左往右
分別摺起，形成4個
短摺痕。

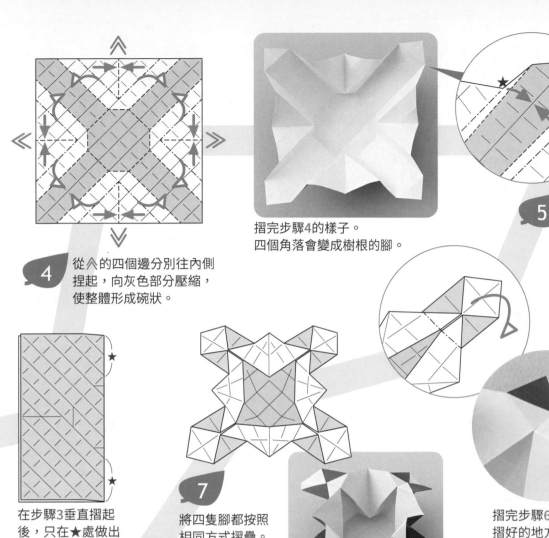

從⌃的四個邊分別往內側捏起,向灰色部分壓縮,使整體形成碗狀。

摺完步驟4的樣子。
四個角落會變成樹根的腳。

5 腳部的放大圖。
將★往中間摺。

6 再將尾端的三角形向後摺。

在步驟3垂直摺起後,只在★處做出短摺痕。

7 將四隻腳都按照相同方式摺疊。

摺完步驟6的樣子。
摺好的地方浮起來也沒關係!

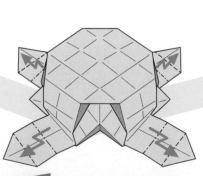

摺完步驟7從斜角看的樣子。

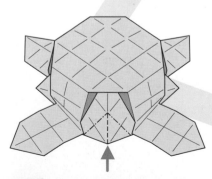

翻面

8 翻面後,選擇兩隻腳之間的其中一側當作嘴巴,將底部往內壓摺使其凹陷。

9 將四隻腳都摺成階梯狀。

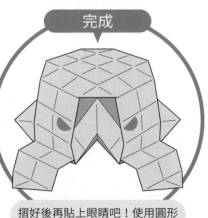

完成

摺好後再貼上眼睛吧!使用圓形貼紙剪裁並黏貼,就可以讓眼睛看起來像在瞪人一樣可怕。

驚魂魔犬

在黑暗的掩護下突然現身，嚇人一跳！
還會以迅雷不及掩耳的速度飛撲攻擊。

攻擊力	★★★
防禦力	★★
魔　力	★★★

看
影
片！

特殊技能　後退數步再猛然向前撲。

基礎摺法　摺出「8等分摺法❷」
（➡請參照124頁）

1 將左側的兩個角摺成三角形後
展開，做出摺痕。

2 利用剛剛做出的摺痕，
將兩個角向右打開並壓平。

步驟2向右打開還沒壓
平的樣子。

3 從 ⬆ 處插入手指，將從左邊數來第四個正方
形沿著對角摺疊，並將內側展開成四邊形。

摺完步驟3的樣子。

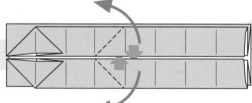

稍微從右側看，
已經摺出短短的腿。

翻面

4
翻面後，將右邊
第一列往後摺。

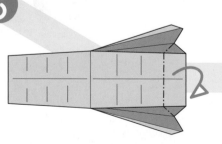

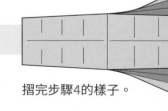

摺完步驟4的樣子。

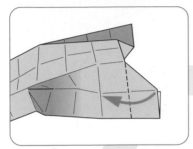

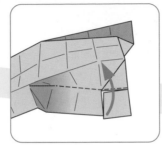

7 同步驟5～6的摺法，摺另一側的腿。

5 這是腿部的放大圖。攤開紙張之間的空間，將一列向內摺即可。

6 將展開的部分向內摺回去。

摺完步驟7的樣子。

翻面 S

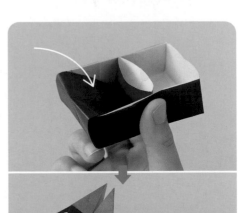

把腳藏起來了。

8 翻面後，身體呈盒子形狀。

9 將耳朵向上立起，臉稍微朝下。

完成

記得貼上眼睛和鼻子唷！
讓圓形貼紙只露出一半，就可以看起來兇兇的。鼻子的部分從洞口處放進去一半貼起來，再摺回前面。

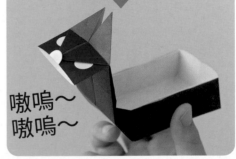

嗷嗚～
嗷嗚～

▲將上半身放入盒子後，鬆開握住兩側的手指，狗就會從裡面彈出來喔！

旋風跳跳兔

像龍捲風般高速旋轉，同時展開跳躍攻擊，
別被牠可愛的外表騙了，跳跳兔可不是好惹的！

攻擊力	★★
防禦力	★
魔 力	★★
特殊技能	旋轉跳躍。喜歡惡作劇。

看影片！

基礎摺法　將白色面朝外，摺「8等分摺法❶」
（➡請參照124頁）

翻面

1　翻到背面後，沿著箭頭往斜上方摺再
打開，在中間的四方格（灰色區）摺
出X字形摺痕。

左右各摺一次再打開，
做出X字形摺痕。

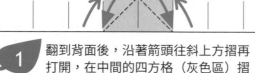

2　以同樣的方式，在左右四個方格上
做出X字形摺痕。

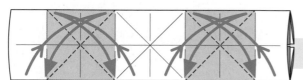

3　從四周往內推壓，
使中間X字的部分凹陷。

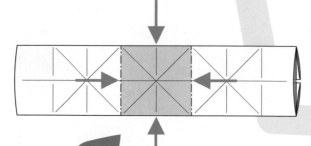

摺完步驟3的樣子，這裡會用來當彈簧。

魔之森林與湖泊

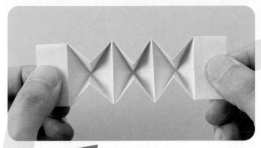

4 兩側的 X 字也同樣往內壓，
做出3個彈簧。

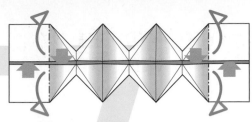

翻面 🔄

5 翻到背面後，將手指沿著 ⬆ 插入
紙張中撐開，將兩側摺成盒子形。

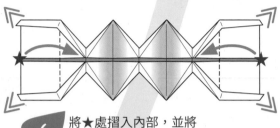

6 將★處摺入內部，並將
⚠ 摺成尖角。

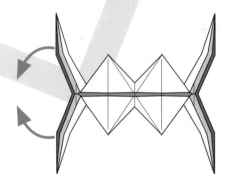

7 將兩側的角立起來，
做成兔耳朵。

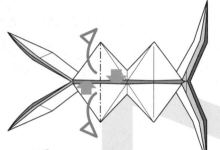

8 從箭頭處將手指插入彈簧
間撐開，做出嘴巴。

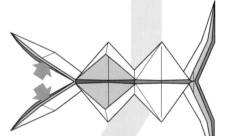

9 將耳朵之間展開，讓內
部的顏色可以被看見。

翻轉方向 🔄

完成

記得貼上
眼睛喔！

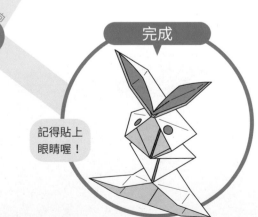

旋～風
跳～躍！

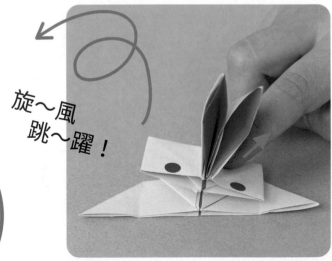

▲用手指按住耳根處後滑開來，跳跳兔就會咻一下飛
躍起來！如果只按住一側，還會橫向旋轉喔！

啄人怪鳥

快逃啊～被銳利的嘴巴猛啄，
超痛的！真是一隻可怕的鳥。

攻擊力	★★
防禦力	★
魔力	★
特殊技能	用尖喙啄人攻擊。

看影片！

基礎摺法

摺出「坐墊摺法」
（➡請參照123頁）

翻轉方向

3

對摺成一半。
不用壓得很平，
輕輕摺就好。

1

將上下的角摺
至中心點。

摺完步驟1的樣子。

翻面

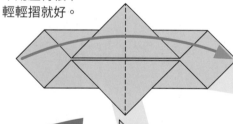

步驟2摺起的樣子。

2 翻面後，將上下的邊摺至中
間。背面的三角形紙片不用
一起摺，呈現左圖的樣子。

4

將上面尖端處摺成
三角形。這裡也是
輕輕摺就好。

完成

記得貼上
眼睛唷！

5 將摺好的三角形展開。

◀將它的頭向後仰並放
開手……

▼突然！啄！絲毫不能
放鬆警惕。

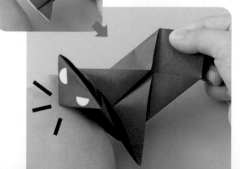

繽紛毒菇

用美麗的可口外表迷惑人，
迫不及待吃下才發現……有毒！

攻擊力	★
防禦力	★★
魔　力	★★★

特殊技能　具有誘惑性的毒蘑菇。

看影片！

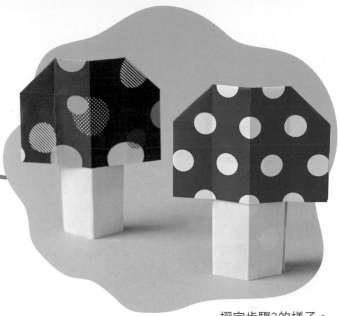

基礎摺法　摺出「8等分摺法❶」
（➡請參照124頁）

2 將左側的三列向右摺疊。

摺完步驟2的樣子。

翻面

1 將第一列上下攤開，
如圖片的樣子，
再從中間向兩邊摺開，
露出內部白色的那面。

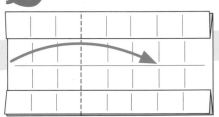

4 從 ⬆ 處插入手指，往箭頭的方向撐開
並壓平。將邊緣對齊至中間線。

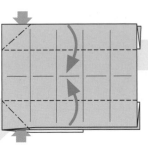

3 翻面後，將左側的兩角向內摺成
三角形再攤開，做出摺痕。

完成

步驟4展開的樣子。

摺完步驟4的樣子。

翻轉方向　翻面

森林小精靈

沒有風，樹叢卻搖晃不止、發出咯吱咯吱的聲音，
是森林小精靈剛好經過吧！別怕～他們沒有惡意。

攻擊力	無
防禦力	★★
魔力	★★★
特殊技能	雖然愛惡作劇，但也很善良。

看影片！

基礎摺法 摺出「8等分摺法❶」
（➡請參照124頁）

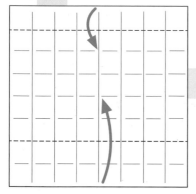

1

先將紙完全攤開，
再將上方第一列和
下方第二列往內摺疊。

摺完步驟2的樣子。

翻面

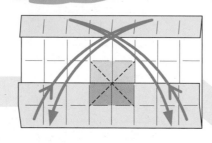

2

分別將左右兩邊往下斜摺後展開，
在灰色的四格區塊內壓出 X 字的摺痕。

像這樣摺疊步驟2。
僅在標有★的位置做出摺痕，然後展開。

3

翻面後，分別將左右兩
邊往下斜摺後展開，做
出倒 V 字形的摺痕。

正在摺步驟3的樣子。
僅在標有★的位置做出摺痕，
然後展開。

摺完步驟3的樣子。

翻面

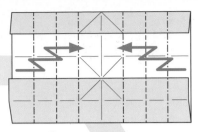

4 翻面後,將中間的兩列保留,
分別將左右兩側做出階梯摺。

6 在倒 v 字形的摺痕處,
朝反方向做山摺。

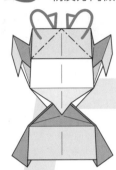

5 從兩側往內壓,
讓 X 字的部分凹陷下去。

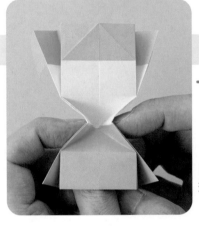

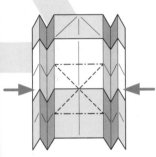

凹陷下去的部分,
這裡會變成脖子。

翻面

從另一側看步驟6的樣子。
留下★的角,
將其他部分向內摺疊。

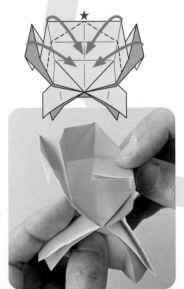

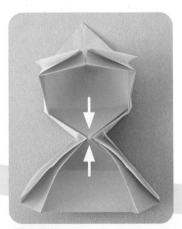

完成

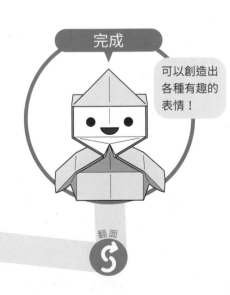

可以創造出
各種有趣的
表情!

翻面

7 將箭頭處捏平,並調整頭部
的形狀,使其整齊。

巨熊大王

擁有巨無霸手掌和尖爪，一擊必殺的森林之王。
祈禱旅途中永遠不要遇到這傢伙……

攻擊力	★★★★★
防禦力	★★★★
魔 力	★★★
特殊技能	超強力量。嚇人的吼叫聲。

看影片！

使用2張色紙，
分2個部分製作。 **① 身體**

※使用兩張色紙製作。

基礎摺法

翻轉方向

摺出
「鶴型摺法」
（➡請參照127頁）

1 上下轉向之後，將兩側摺疊面打開，成正反面。

2 將正面的尖端向下摺疊。

摺完步驟2的樣子。

3 將上半部抓出三等分，把上面的角摺疊到短紅線位置再展開，做出摺痕。

5 沿著步驟3做出的摺痕向下摺疊，這裡將摺出熊的臉部。

展開的同時進行谷摺

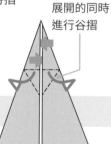

4 從 ◀ 處插入手指，展開中間部分。

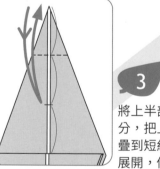

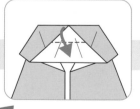

6 將角往上摺。

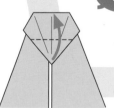

7 將前端稍微往下摺，做出鼻子。

完成臉部。

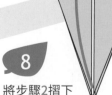

8 將步驟2摺下來的三角形摺回去。

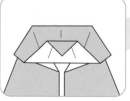

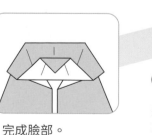

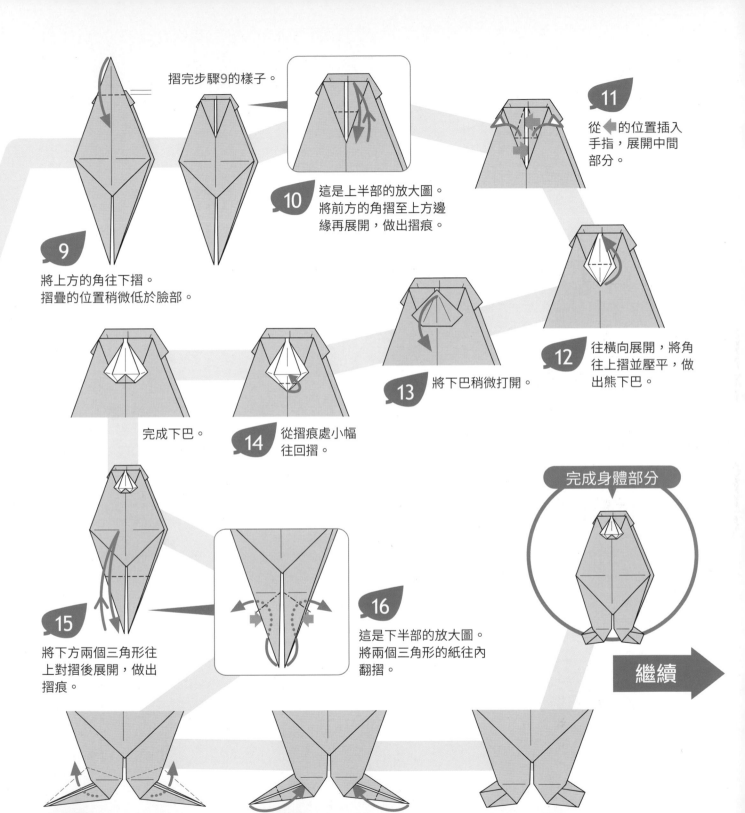

摺完步驟9的樣子。

9

將上方的角往下摺。
摺疊的位置稍微低於臉部。

10 這是上半部的放大圖。
將前方的角摺至上方邊
緣再展開,做出摺痕。

11 從 ← 的位置插入
手指,展開中間
部分。

12 往橫向展開,將角
往上摺並壓平,做
出熊下巴。

13 將下巴稍微打開。

完成下巴。

14 從摺痕處小幅
往回摺。

15 將下方兩個三角形往
上對摺後展開,做出
摺痕。

16 這是下半部的放大圖。
將兩個三角形的紙往內
翻摺。

完成身體部分

繼續

17 將後方那側的三角
形展開並立起。

18 將前端的角往內
摺進去。

摺出熊的腳掌。

巨熊大王

② 耳朵和雙手

基礎摺法

再摺一個
「鶴型摺法」
（➡參照第127頁）

19 將兩側摺疊面翻開，
成正、反面。

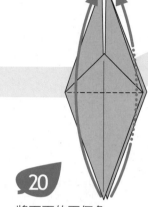

20 將下面的兩個角
向上摺至頂端。

21 將中間的角向兩側拉開，
並向下移動。

步驟21左邊張開的樣子。
用手指按住★標記處，
將角向下壓。右邊也一樣。

將左右兩邊的角往內摺後展開，
做出摺痕。這將成為雙手。

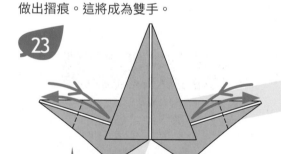

23

22 將★標記靠近自己這側的邊
緣往內裏壓入，並從上往下
壓平。這樣左右兩側就會張
開到紅色虛線的位置。

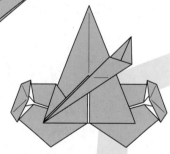

摺完步驟26的樣子。背面也與
步驟25～26一樣的方式摺疊。
這將成為耳朵。

展開的同時進
行谷摺。

24 這是手指部位的放大圖。
從 ⬆ 的位置插入手指，
從中間展開，然後輕輕壓平。

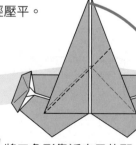

25 將三角形靠近自己的那一片斜斜
地往右下方摺，需與中央的三角
形（紅色虛線）角度對齊。

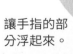

讓手指的部
分浮起來。

26 接著山摺成一半，
向內側摺疊進去。

 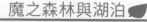 魔之森林與湖泊

巨熊大王與樹根怪
的戰鬥開始了！

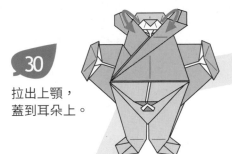

耳朵和雙手
完成

27 將耳朵的前端稍微向下山摺。

將❶和❷合體！

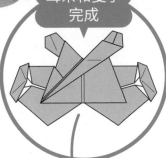

28 將身體的第一層向下打開。

29 將耳朵和雙手插入腹部。

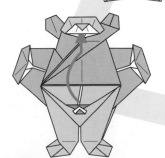

30 拉出上顎，蓋到耳朵上。

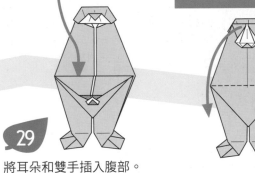

31 將身體最外側那一片往上翻，插入上顎之間。

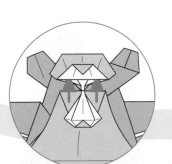

將下顎放入上顎之間。

完成

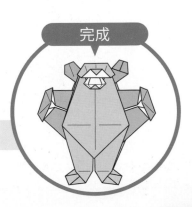

骷髏骨骨魚

這條魚身體透明到看得見骨頭……
不對！是牠只有骨頭！而且還是活的！

攻擊力	★★
防禦力	★★★
魔　力	★★
特殊技能	把對方吃到只剩骨頭。

看影片！

基礎摺法　摺出「16等分摺法」（➡請參照125頁）

翻面

1 翻到背面後，在三處做出「く」字的摺痕。

將左側往斜上方摺後，只在★處壓出摺痕，再攤開。

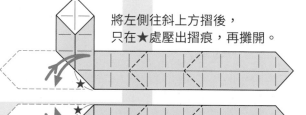

翻面

接著再往斜下方摺，同樣只在★處壓出摺痕。依照同方法，摺出其他的「く」字摺痕。

2 左側的特寫。用手指將紙張從中間（★）山摺，捏住「く」字兩側的格子，

3 展開★的左側，使其變成四方形。

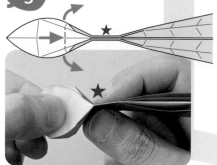

保持捏著★，將手指伸進去攤開紙張，壓成盒型。

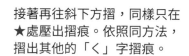

4 接著將★右側的「く」字摺痕位置攤開成盒型。

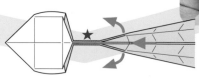

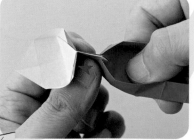

捏住★，將紙張往左推壓。

以手指捏住格子後，往左推壓。

摺完步驟5後，形成1個立體的十字。

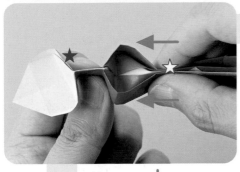

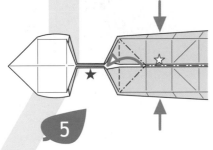

5 接著往後捏住一個格子，
讓正中間（☆）也山摺。

6 將中間和右側的「く」字摺痕處，
重複步驟4～5，製作出2個十字。

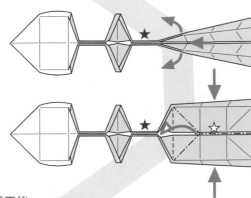

7 將右側的★壓平後，
像左側一樣展開成方形。

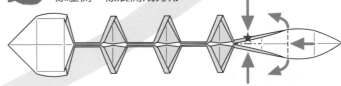

8 將尖端處往內摺。

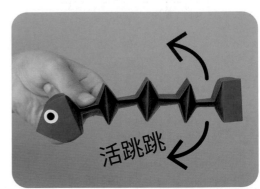

9 將十字朝不同方向
彎曲，做出摺痕讓
骨骨魚更好活動。

▲抓住骨骨魚的脖子搖
晃看看，讓骨感的身體
游動起來！

活跳跳

翻面

完成

記得貼上
眼睛喔！

恐怖咬人貝

利用鮮豔的色彩迷惑看見牠的人。
牠最愛的是人類的手指，一旦咬住就不會放開。

攻擊力	★★
防禦力	★★★★
魔 力	★

看影片！

特殊技能 外觀雖然美麗，但非常兇猛。

基礎摺法 摺出「8等分摺法❶」
（➡請參照124頁）

1

將上下各展開一列，
形成右圖的模樣，再
將四個角向內摺成三
角形。

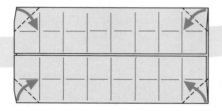

2

在步驟1摺疊好的四個角的兩側，
再向內摺一小角，使角度變得平滑。

圖為角的特寫。
只要小小翻摺就好。　摺完步驟2的樣子。

3

在中間的摺痕旁邊，
做出對角線摺痕。

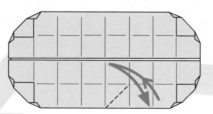

摺疊步驟3的樣子。
只在★處做出摺痕，
然後展開。

4

按照步驟3摺痕（紅色線）
的摺法，在其他三處也做
出對角線摺痕。

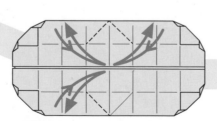

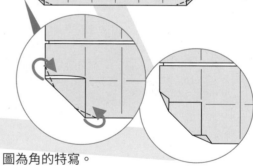

5

將左右兩側沿著虛線摺疊
後展開，做出兩條摺痕。

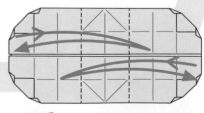

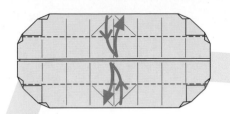

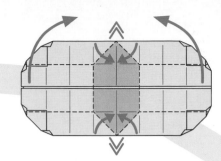

6 將上下兩側沿著虛線摺疊後展開,做出兩條摺痕。

7 將正中間的六邊形(深色部分)周圍摺疊起來,使∧的部分突出變成尖角,同時左右兩側會升起。

步驟7左右兩側升起的狀態。這就是貝殼的形狀。

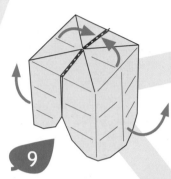

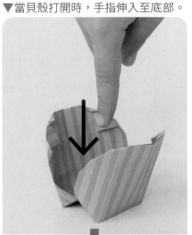

8 翻面後,將突出的三角形往內摺。

翻面 ⟳

9 壓凹中間部分,讓貝殼大大地張開。

▼當貝殼打開時,手指伸入至底部。

翻面 ⟳

10 將貝殼根部的四個角做山摺,調整成像貝殼的形狀。

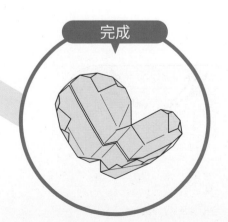

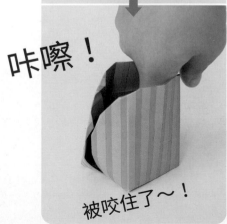

咔嚓!

被咬住了～!

11 翻面後,將中間摺疊、對齊。

完成

古代大唇魚

這是自太古時代生存下來的魚。
用厚大嘴唇的奇特嘴巴,一口吞下獵物!

攻擊力	★★
防禦力	★★
魔 力	★★★
特殊技能	嘴巴能夠張得比身體還大。

看影片!

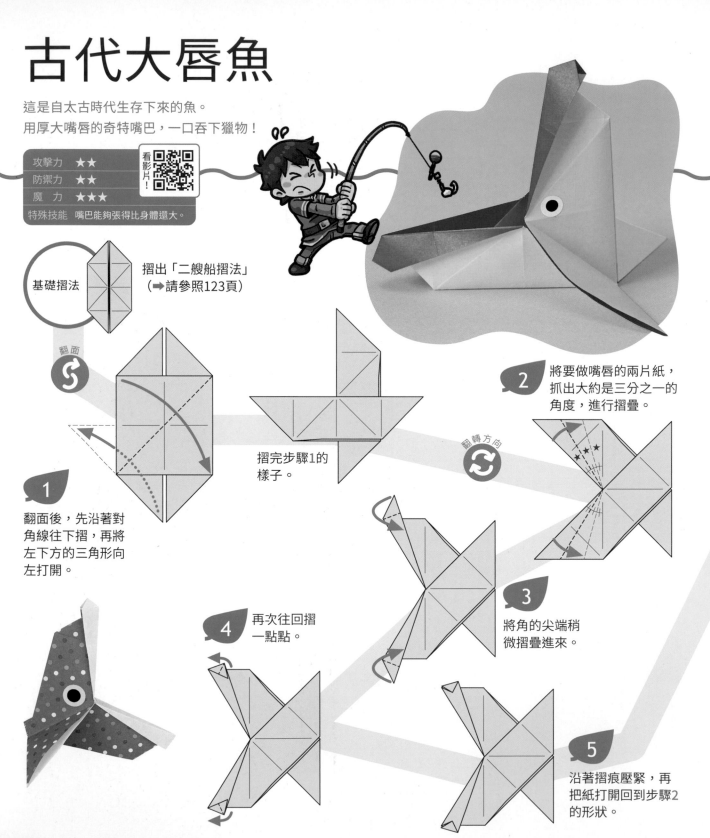

基礎摺法

摺出「二艘船摺法」
(➡請參照123頁)

翻面

1
翻面後,先沿著對角線往下摺,再將左下方的三角形向左打開。

摺完步驟1的樣子。

2
將要做嘴唇的兩片紙,抓出大約是三分之一的角度,進行摺疊。

翻轉方向

3
將角的尖端稍微摺疊進來。

4
再次往回摺一點點。

5
沿著摺痕壓緊,再把紙打開回到步驟2的形狀。

魔之森林與湖泊

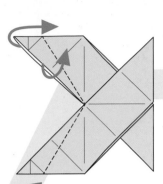

在摺痕位置，像是將紙張翻轉一樣進行摺疊。最後再次沿摺痕壓緊。

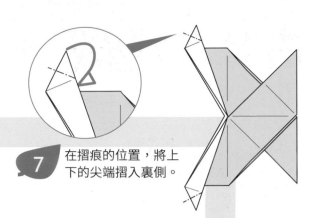

7 在摺痕的位置，將上下的尖端摺入裏側。

6 利用做出的摺痕，進行外翻摺。

胸鰭立起的樣子。

8 把兩個角分別橫向立起，成為胸鰭。

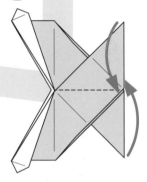

9 將位於嘴巴內的隔板，用手指按壓到一側。

按壓後，從外側夾住胸鰭並做出摺痕。

張大嘴巴

▼抓住胸鰭根部，左右拉開。

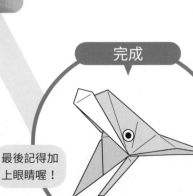

大口吞掉！

完成

最後記得加上眼睛喔！

尼斯大海龍

在濃霧的日子裡出現在湖面上的蛇頸龍。
用巨大的鰭拍打，湖面就掀起滔天巨浪！

攻擊力	★★★★★
防禦力	★★★
魔 力	★★★★
特殊技能	用鰭和長脖子召喚暴風雨。

看影片！

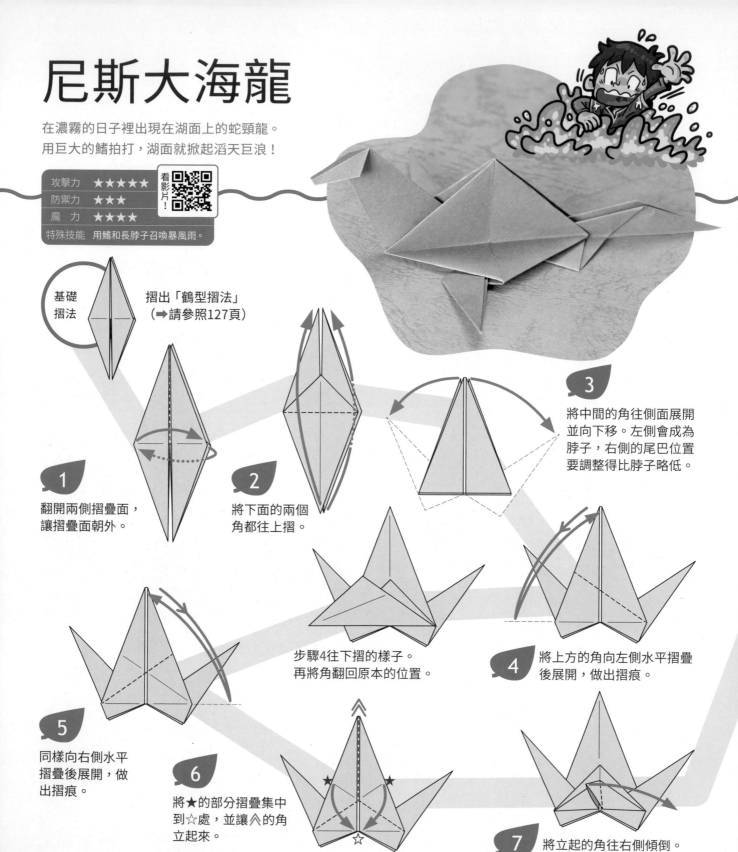

基礎
摺法

摺出「鶴型摺法」
（➡請參照127頁）

1
翻開兩側摺疊面，
讓摺疊面朝外。

2
將下面的兩個
角都往上摺。

3
將中間的角往側面展開
並向下移。左側會成為
脖子，右側的尾巴位置
要調整得比脖子略低。

步驟4往下摺的樣子。
再將角翻回原本的位置。

4
將上方的角向左側水平摺疊
後展開，做出摺痕。

5
同樣向右側水平
摺疊後展開，做
出摺痕。

6
將★的部分摺疊集中
到☆處，並讓⋀的角
立起來。

7
將立起的角往右側傾倒。

魔之森林與湖泊

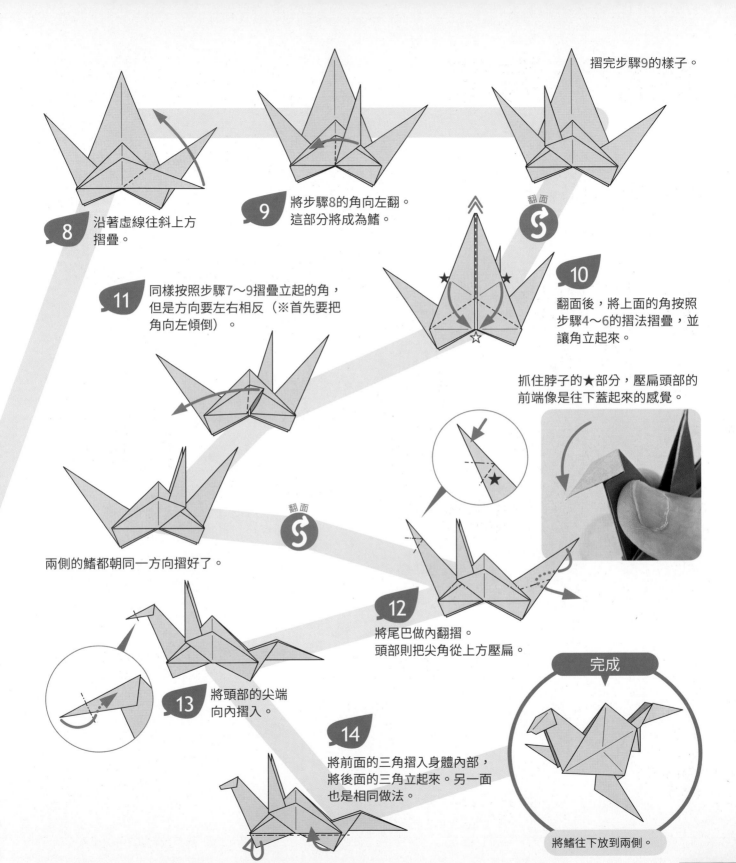

摺完步驟9的樣子。

8 沿著虛線往斜上方摺疊。

9 將步驟8的角向左翻。這部分將成為鰭。

10 翻面後,將上面的角按照步驟4~6的摺法摺疊,並讓角立起來。

11 同樣按照步驟7~9摺疊立起的角,但是方向要左右相反(※首先要把角向左傾倒)。

抓住脖子的★部分,壓扁頭部的前端像是往下蓋起來的感覺。

兩側的鰭都朝同一方向摺好了。

翻面

翻面

12 將尾巴做內翻摺。頭部則把尖角從上方壓扁。

13 將頭部的尖端向內摺入。

14 將前面的三角摺入身體內部,將後面的三角立起來。另一面也是相同做法。

完成

將鰭往下放到兩側。

Forest

Lake

妖怪們追過來了！

快逃到魔法學校吧！！

2 魔法學校的修行

現在的程度還沒辦法打敗妖怪！
先到這所學校學習魔法，
獲得厲害的魔法道具，
讓魔界的生物成為我方的盟友吧！

School

魔法巫師帽

魔法學校的制服之一。
只要戴上，魔力就會提升！

便利度	★
耐久力	★★
魔 力	★★★
特 徵	尖頂帽是魔法師的標誌。

看影片！

摺出「氣球摺法」
（➡請參照126頁）

基礎摺法

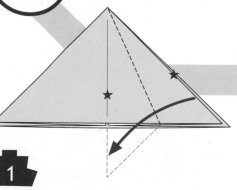

1
把右邊那片往左摺，
對齊★與★邊緣。

翻面

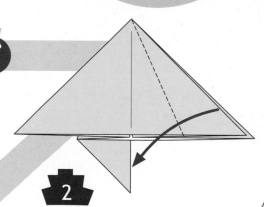

2
翻面後，用同樣方式摺
右邊那一片。

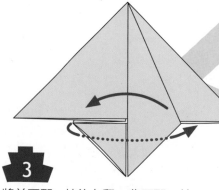

3
將前面那一片往左翻，背面那一片
往右翻，讓本來的摺疊面朝外。

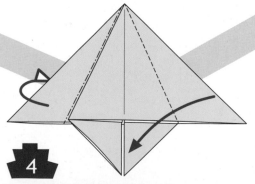

4
將剩下的兩片依照步驟1～2的
方式摺疊。

5
將前面的角以虛線
為摺線，朝著箭頭
方向摺過去。

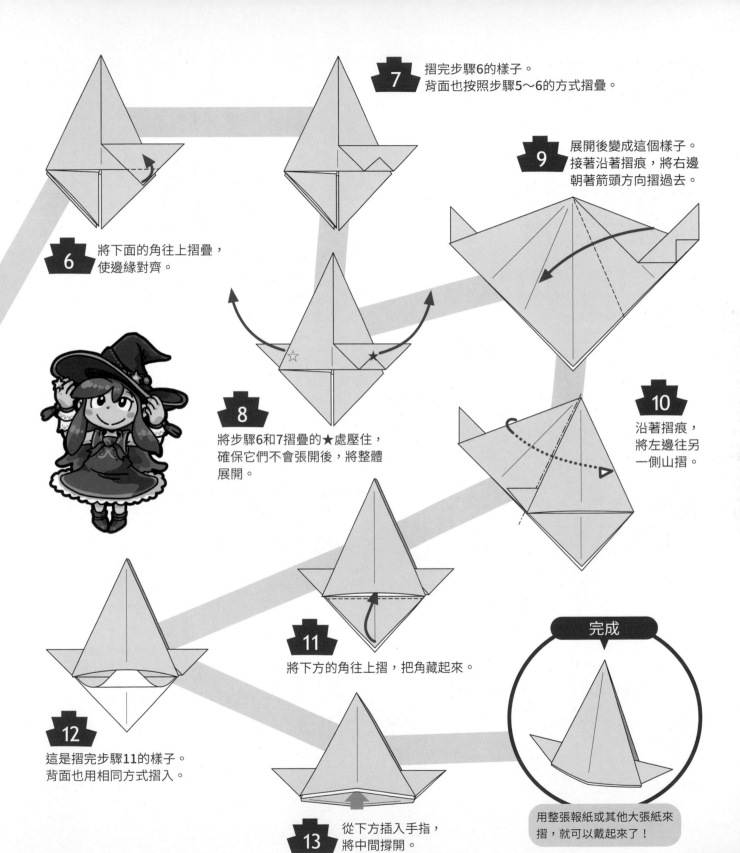

7 摺完步驟6的樣子。
背面也按照步驟5～6的方式摺疊。

9 展開後變成這個樣子。
接著沿著摺痕,將右邊
朝著箭頭方向摺過去。

6 將下面的角往上摺疊,
使邊緣對齊。

8 將步驟6和7摺疊的★處壓住,
確保它們不會張開後,將整體
展開。

10 沿著摺痕,
將左邊往另
一側山摺。

11 將下方的角往上摺,把角藏起來。

12 這是摺完步驟11的樣子。
背面也用相同方式摺入。

13 從下方插入手指,
將中間撐開。

完成

用整張報紙或其他大張紙來
摺,就可以戴起來了!

神奇魔杖

只有學會魔法的人才能使用的道具。
若用閃閃發光的紙來摺，更能提高魔力喔！

便利度	★★★★★
耐久力	★★★★
魔 力	★★★★★
特 徵	提升魔力的輔助道具。

看影片！

基礎
摺法

摺出「坐墊摺法」
（➡請參照123頁）

翻轉方向

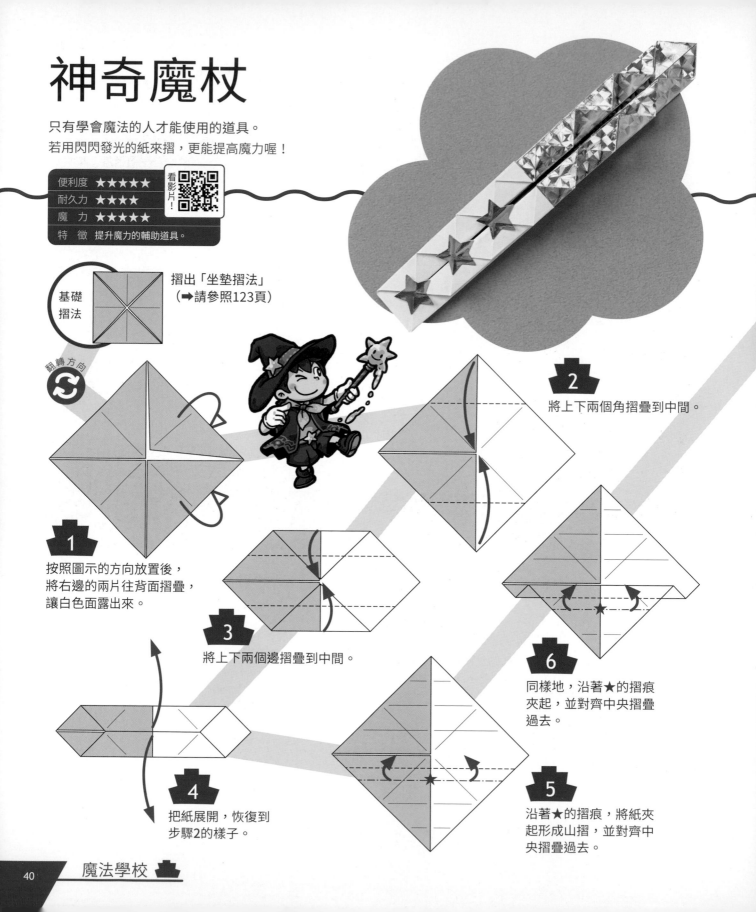

1
按照圖示的方向放置後，
將右邊的兩片往背面摺疊，
讓白色面露出來。

2
將上下兩個角摺疊到中間。

3
將上下兩個邊摺疊到中間。

4
把紙展開，恢復到
步驟2的樣子。

5
沿著★的摺痕，將紙夾
起形成山摺，並對齊中
央摺疊過去。

6
同樣地，沿著★的摺痕
夾起，並對齊中央摺疊
過去。

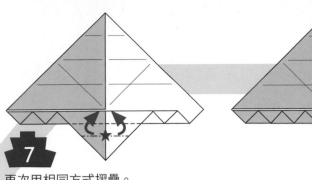

8 摺疊剩餘的角。

7 再次用相同方式摺疊。

9 下半部摺成了鋸齒形。接著把上半部也依照步驟5～8的方式摺疊。

摺完步驟9的樣子。

翻面

魔法啊，發動吧～！

10 翻面後，從 ⬆ 插入手指，將其內部打開。

11 當右側的角立起時，將其往內摺並壓平。

嘿！♥

12 將上下兩側往內摺並覆蓋上去。

摺完步驟12的樣子。

翻面

▲當吟唱咒語時，感覺真的可以施展魔法！

完成

可以用貼紙進行裝飾喔！

魔法神燈

摩擦它就會出現神燈精靈，
為我們實現三個願望。

便利度	★★★★★
耐久力	★★★
魔 力	★★★★★
特 徵	裡面住著法力高強的精靈。

看影片！

基礎
摺法

摺出「鶴型摺法」
（➡請參照127頁）

翻轉方向

1 調換上下方向後，將下面兩片往上摺疊。

2 將下角對齊★，摺過去後展開，做出摺痕。

3 將前方那片對齊下面的角摺疊過去。背面也做同樣動作。

4 往上摺疊至紅色虛線位置。背面也做同樣動作。

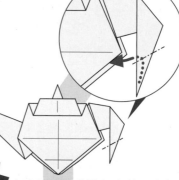

5 沿著箭頭方向摺疊至上方紅色虛線位置。背面也做同樣動作。

8 在尖端的部分進行小的內翻摺。

這是壺嘴

這是把手

6 將左側的角往旁邊下拉。右側的角進行內翻摺。

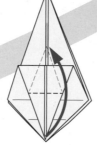

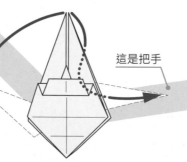

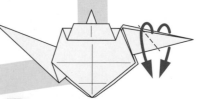

7 接下來摺疊把手的部分。在虛線處做出摺痕，並進行外翻摺。

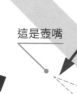

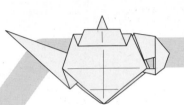

摺完步驟8的樣子。
把手已完成。

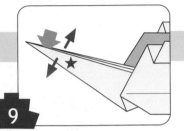

9

這是壺嘴的放大圖。將★處緊緊壓住，然後從↓插入手指，將內部展開。

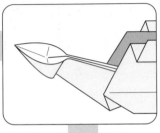

神燈的壺嘴展開呈圓形。

翻轉方向

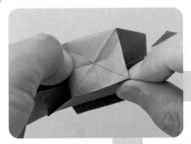

當它變成四方形時，將它整平。

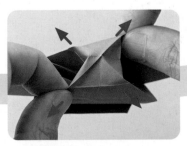

首先往藍色箭頭的方向拉，接著再往紅色箭頭的方向拉。

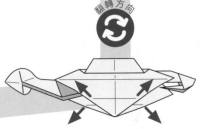

10

將底部翻轉過來。斜拉使底部變成平坦的四方形。

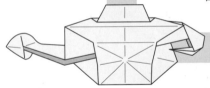

底部已完成。

翻轉方向

11

這是蓋子的放大圖。稍微打開前面的一片，並將其從內部拉出。

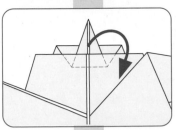

12

拉出隱藏在後方的三角形。

完成

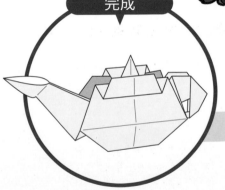

13

同樣地，抽出靠近自己這側被藏起來的三角形，然後將蓋子蓋上。

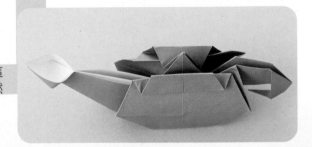

飛天掃帚

乘坐它就能快速飛到任何地方！
但對魔力弱的人完全不理睬，非常囂張。

便利度	★★★★
耐久力	★★
魔力	★★★
特徵	能夠飛得又高又快速。

看影片！

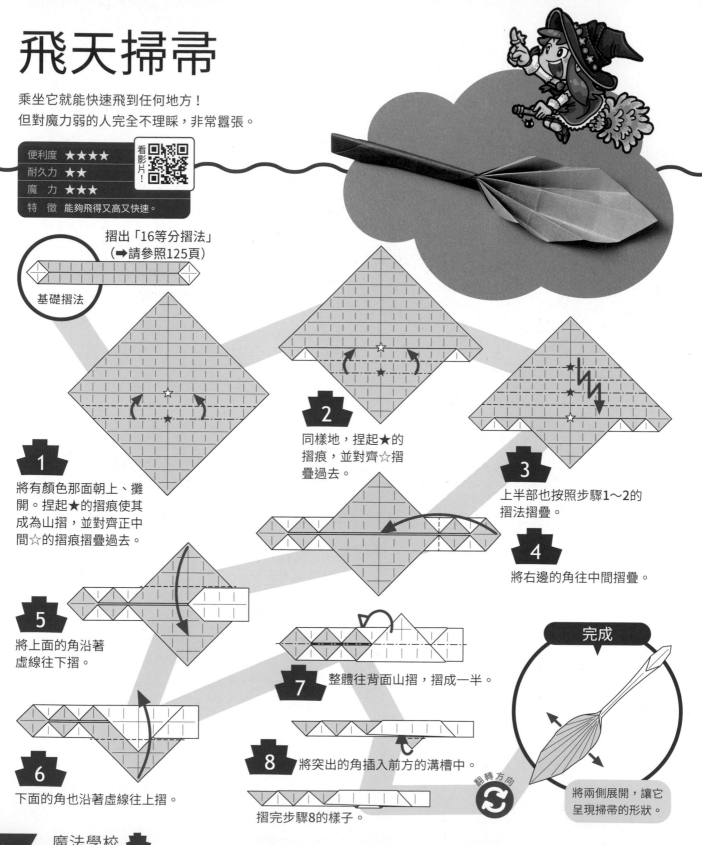

摺出「16等分摺法」
（➡請參照125頁）

基礎摺法

1
將有顏色那面朝上、攤開。捏起★的摺痕使其成為山摺，並對齊正中間☆的摺痕摺疊過去。

2
同樣地，捏起★的摺痕，並對齊☆摺疊過去。

3
上半部也按照步驟1～2的摺法摺疊。

4
將右邊的角往中間摺疊。

5
將上面的角沿著虛線往下摺。

6
下面的角也沿著虛線往上摺。

7
整體往背面山摺，摺成一半。

8
將突出的角插入前方的溝槽中。

摺完步驟8的樣子。

翻轉方向

完成
將兩側展開，讓它呈現掃帚的形狀。

信差貓頭鷹

對自己的飼主非常忠誠,
被交付的工作,絕對使命必達!

便利度	★★★
耐久力	★★★
魔　力	★★
特　徵	確實送達訊息。非常聰明。

看影片!

基礎
摺法

摺出「鶴型摺法」
(➡請參照127頁),
摺完後將前面的菱形部
分恢復成四方形。

翻轉方向

1
如圖示,在兩處做出谷摺的摺痕後,
利用該摺痕將★處壓入內側。

稍微打開下方的角,
將右側的★處壓入內
側的樣子。

將角摺回原位並壓
平。左側也用相同
方式摺疊。

2
先將①角往下摺
至虛線處,然後
在②摺痕處再次
往下摺。

3
從⬆處插入手指,
將★的摺痕朝中間
蓋過去並壓平。

4
將下方的兩個角往
上摺疊,並將上面
的角往前拉。

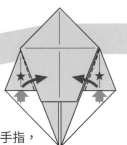

5
使用吸管將兩個角捲起,
做成腳部。上面則將洞撐
展開,做出眼睛。

6
將兩側的小角往內裏
摺入。

完成

將捲起的腳放在手指,讓貓
頭鷹停留在上面吧!

魔法使黑貓

魔法師的手下，但仍保有貓的本性，
有時會突然發脾氣撲過來。

便利度	★★★
耐久力	★★
魔 力	★★★
特 徵	自認為是魔法師的「夥伴」。

看影片！

基礎摺法　摺出「8等分摺法❶」
（➡請參照124頁）

翻面

1 翻面後，如圖示沿著虛線摺疊後展開，
在深色四格中做出×形的摺痕。

像這樣摺疊兩次
後，就可以做出
×形的摺痕。

2 將旁邊的四格也做出×形的
摺痕。

3 將左側的兩個角摺成三角形後還原，
做出摺痕。

摺完步驟5的樣子。

4 將背面的紙張，上下各打開一列。

5 將左側的兩個角摺疊成三角形。
將右側的兩列往左摺疊。

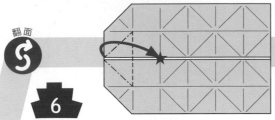

翻面

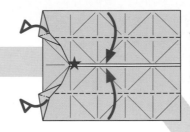

7

將上下各一列摺疊至中央。左側立起的角會成為耳朵，沿著耳朵上小三角形的虛線，把整列往中間壓下。

6

翻面後，將左側摺出尖銳的三角形，並對齊★。

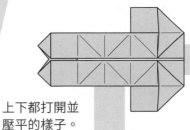

上下都打開並壓平的樣子。

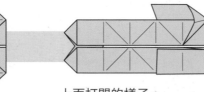

上面打開的樣子。接著往下壓平。

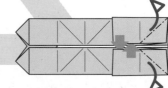

8

從⬆插入手指，張開內部後壓平。

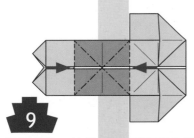

9

將深色的四格從左右兩側壓至平整，突出X形，形成彈簧狀。

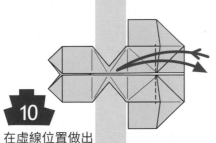

10

在虛線位置做出摺痕。

內部是彈簧，外部是盒子。

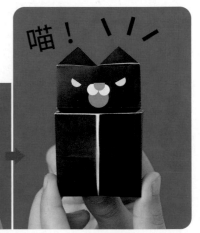

喵！

◀背面的樣子。將X形的彈簧往下壓，把黑貓的頭藏起來。

▲放開壓著的手指，頭就會彈出來唷！

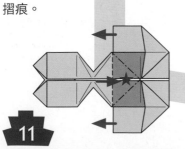

11

也將步驟9旁邊的格子做成彈簧狀。將★向右側壓平，並讓山線突出，右側的上下兩片立起。

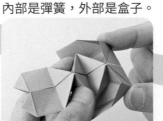

翻轉方向

完成

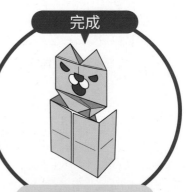

將身體整理成盒子形狀，並貼上眼睛！

尖叫曼德拉草

這是一種根部形似人類的神秘植物。
一旦被從地面拔起，就會發出慘烈的叫聲……

便利度	★★★
耐久力	無
魔 力	★★★
特 徵	可作為止痛藥和魔法材料。

看影片！

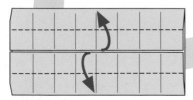

基礎摺法　摺出「8等分摺法❶」
（➡請參照124頁）

1 將上下各一列打開，形成圖示的樣子。再從中間往上下兩側反摺。

2 斜著摺兩次，做出「く」字的摺痕。

步驟2像這樣摺疊，只在★處做出摺痕並回到原狀。

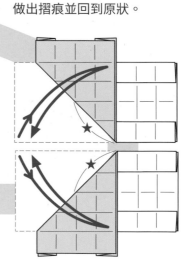

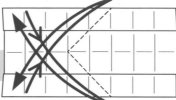

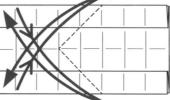

3 將右側的一列往內摺後展開，做出摺痕。

4 從▲插入手指，向左打開並壓平。

5 ★處摺成三角形後，整個左側就會立起來。

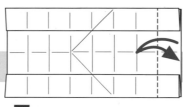

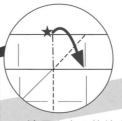

這是上方★的放大圖。
從背面用手指壓下，摺成三角形。

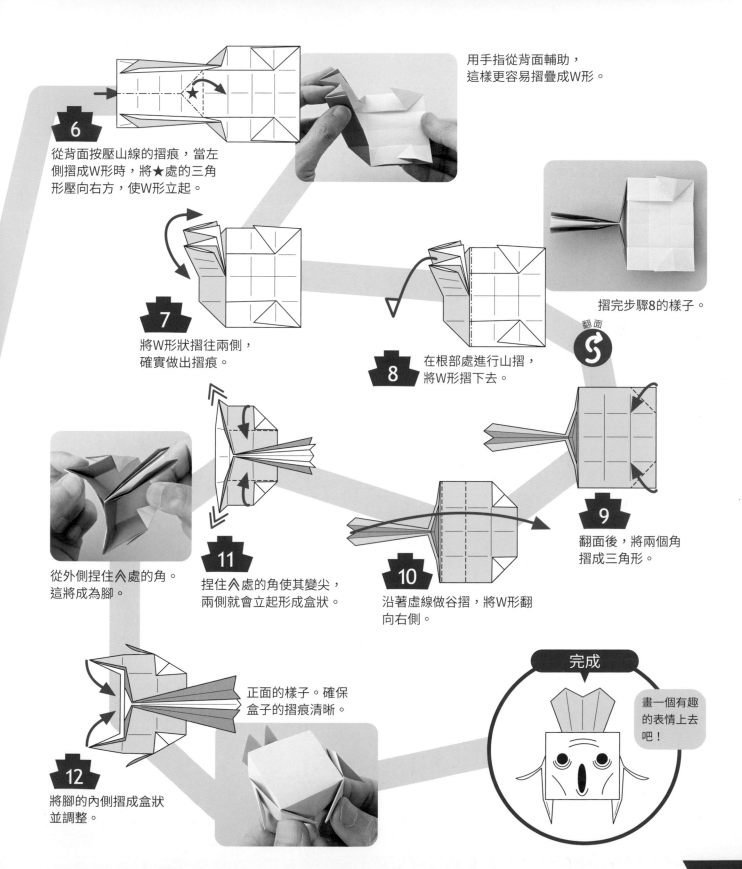

用手指從背面輔助，
這樣更容易摺疊成W形。

6 從背面按壓山線的摺痕，當左側摺成W形時，將★處的三角形壓向右方，使W形立起。

摺完步驟8的樣子。

7 將W形狀摺往兩側，確實做出摺痕。

8 在根部處進行山摺，將W形摺下去。

翻面

9 翻面後，將兩個角摺成三角形。

從外側捏住〢處的角。這將成為腳。

11 捏住〢處的角使其變尖，兩側就會立起形成盒狀。

10 沿著虛線做谷摺，將W形翻向右側。

完成

畫一個有趣的表情上去吧！

12 將腳的內側摺成盒狀並調整。

正面的樣子。確保盒子的摺痕清晰。

魔幻獨角獸

外型酷似馬的優雅身姿，性情卻相當野蠻。
前額的角是武器。召喚它，成為強大盟友吧！

便利度	★★★★
耐久力	★★★★
魔力	★★★★★
特　徵	尖銳的角和強力的後踢。

看影片！

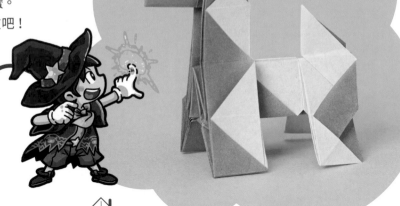

基礎摺法　摺出「16等分摺法」
（➡請參照125頁）

1 把紙完全展開。從下方開始，交替
谷摺和山摺，至中間★處的摺痕。

2 上半部使用與步驟1相同的
方式摺疊。

中心

3 這是右側的放大圖。從
⬆處插入手指，沿著虛
線摺並展開中間部分。

4 將立起部分向
左摺過去。

5 當步驟4那片摺到左邊時，從⬆處插
入手指，往箭頭方向將內部展開。

6 將左邊立起那一片向右摺並壓平。

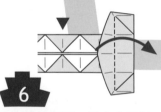

7 從⬆處插入手指，
將內部展開並斜向往內摺。

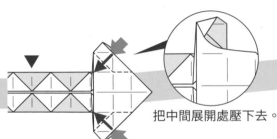

把中間展開處壓下去。

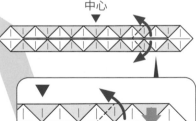

8 將立起部分向左摺
並壓平。

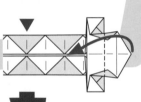

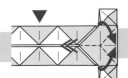

9

沿著虛線摺疊，讓∧處形成尖角且立起來。

折完步驟9的樣子。上方突角（箭頭處）是尾巴。

10

從↑處插入手指，沿著虛線摺並將內部展開。

翻轉方向

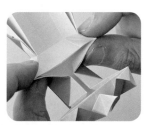

11

按照圖示方向放置後，從背面將紅色山線處往前推出。

13

從背面按壓山線的摺痕，並從兩側壓平，變成平的長條狀。

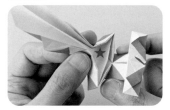

將★處摺成三角形後壓平。

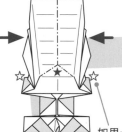

如果☆處的角被蓋住，就將它拉出來。

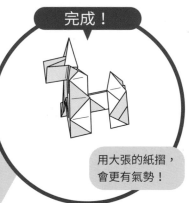

12

從外側捏住∧處，摺成尖角，灰色部分會凹陷下去。

完成！

用大張的紙摺，會更有氣勢！

15

使用內翻摺來做出頸部。

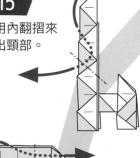

16

朝反方向進行內翻摺，形成臉部。

14

使用山摺將身體摺成兩半，形成背部，讓它可以站立。

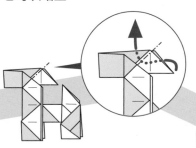

17

這是頭部的放大圖。再用內翻摺使角朝上突出。

18

將角的一半摺入裏側，讓它變細長。背面的角也用同樣方式摺疊。

不死鳥鳳凰

生命快結束時會躍入火中，燃燒自己再度重生，
是一種被視為火焰化身的傳說級神鳥。

便利度	★★★★★
耐久力	★★★★
魔 力	★★★★★
特 徵	從翅膀和口中吐出炙熱火焰。

看影片！

基礎摺法　摺出「16等分摺法」
（➡請參照125頁）

1
將紙完全展開，有顏色
那面朝上。在正中央的
四格（深色部分）周圍
做出四條摺痕。

像這樣以橫向和縱向
摺疊，僅在★處做出
摺痕，然後攤開。

2
將步驟1做出的摺痕
（紅線）和深色部分凹
下去。先摺出山線，會
更容易凹入。

3
形成像海星的形狀。
用谷線（紅線）做出
摺痕，將內部的三角
形往外推出。四邊都
用相同方式摺疊。

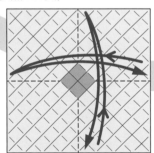

4
這次將小三角形（紅線）向內凹陷。
四邊都用相同方式摺疊。

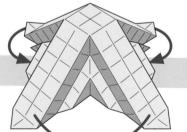

摺完步驟5的樣子。

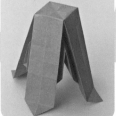

5
一邊在每處做出確實的摺痕，
一邊將整體摺成柱狀體。

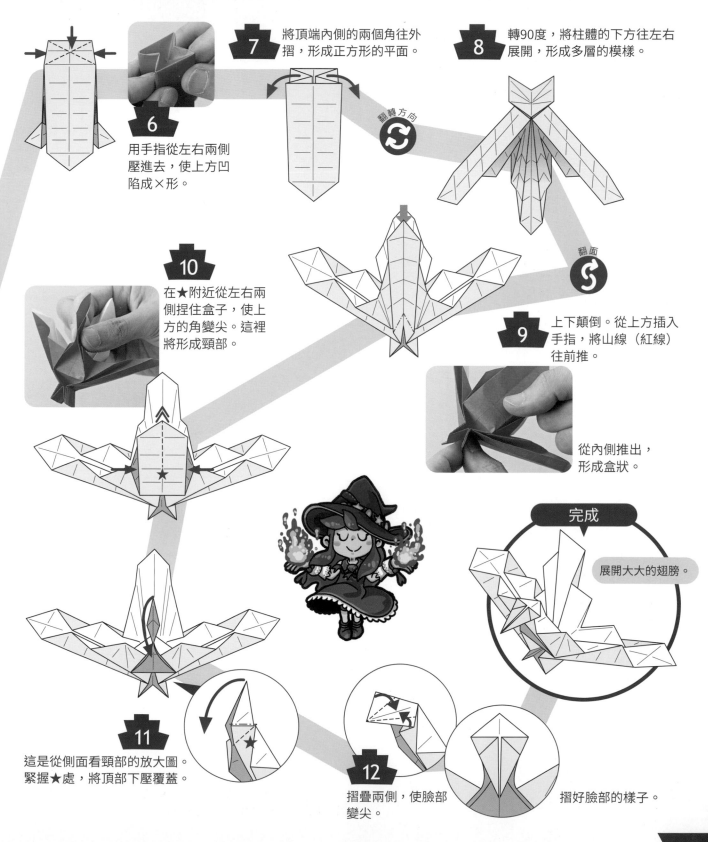

6

用手指從左右兩側壓進去,使上方凹陷成×形。

7

將頂端內側的兩個角往外摺,形成正方形的平面。

翻轉方向

8

轉90度,將柱體的下方往左右展開,形成多層的模樣。

翻面

9

上下顛倒。從上方插入手指,將山線(紅線)往前推。

從內側推出,形成盒狀。

10

在★附近從左右兩側捏住盒子,使上方的角變尖。這裡將形成頸部。

11

這是從側面看頸部的放大圖。緊握★處,將頂部下壓覆蓋。

12

摺疊兩側,使臉部變尖。

摺好臉部的樣子。

完成

展開大大的翅膀。

魔法學校
畢業考 ❶

變成鑰匙的
魔法之家

你是一名合格的魔法師嗎？
認證考試開始囉！首先，
請使出把房子變成鑰匙的魔法！

魔法難度	★
娛樂程度	★★★
技　巧	在房子變成鑰匙時，要巧妙地滑動指尖。

看影片！

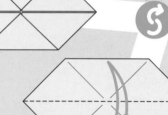
變成鑰匙了！

不是鑰匙喔～

基礎摺法

翻轉方向

摺出「坐墊摺法」
（➡請參照123頁）

摺完步驟1的樣子。

翻面

1 將上下的角往內摺到中央。

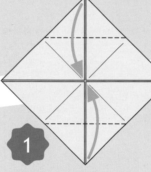

2 翻面後，摺成一半再回到原狀，做出摺痕。

3 將上下兩側的邊緣往內摺至中央。背面的那片不用摺，把它翻到正面。

摺完步驟4的樣子。

翻面

4 將上下兩側的角往內摺至中央。

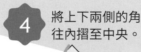

5 翻面後，從 ⬆ 處插入手指並展開內部。

6 左邊的角會翻起，將它摺入內側並壓平。

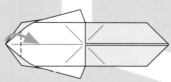

摺完步驟6的樣子。

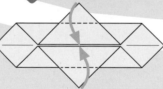

翻面　翻轉方向

完成

鑰匙　　　房子

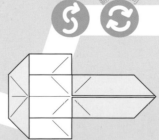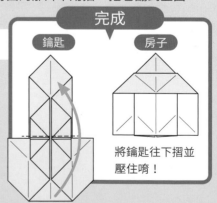

將鑰匙往下摺並壓住唷！

自動站立的妙妙椅

緊接著進入第二個任務，
眼前放著一把倒下的椅子，
該怎麼讓它自己站起來？

魔法難度	★★
娛樂程度	★★★★
技　巧	用指尖輕壓再放開，椅子就會自動彈起！

看影片！

咻！

基礎摺法

摺出「8等分摺法❶」
（➡請參照124頁）

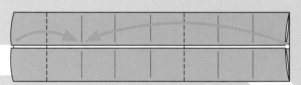

1 將左右兩側摺疊至從左邊數來的第二條摺痕。

翻面

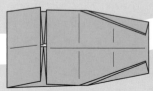

摺完步驟2的樣子。

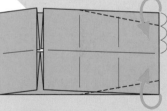

2 將上下兩角往內斜摺約1/6的寬度，摺成細長的三角形。

3 翻面後，將右側翻起做為椅背。同時，立起背面的椅腳。

完成

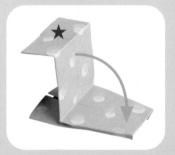

▲玩的時候，可以將椅子放平，用指尖輕壓★的那面。

魔法學校
畢業考 3

消失的霜淇淋

最後的任務是，把霜淇淋變不見。
「我開動了！」……咦！？
奇怪？冰淇淋到哪裡去了～？？

魔法難度	★★★
娛樂程度	★★★★★
技　　巧	非常受歡迎的魔法，很適合用來表演！

看影片！

消失了 !?

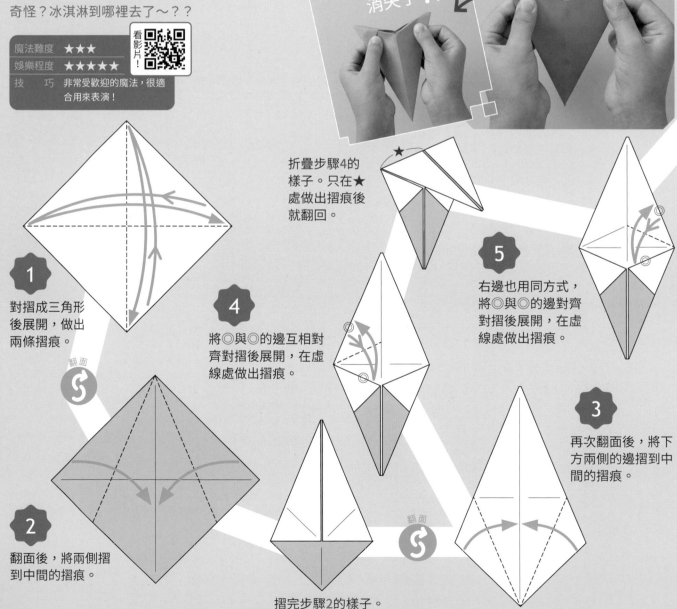

1
對摺成三角形後展開，做出兩條摺痕。

翻面

2
翻面後，將兩側摺到中間的摺痕。

摺完步驟2的樣子。

4
將◎與◎的邊互相對齊對摺後展開，在虛線處做出摺痕。

折疊步驟4的樣子。只在★處做出摺痕後就翻回。

翻面

3
再次翻面後，將下方兩側的邊摺到中間的摺痕。

5
右邊也用同方式，將◎與◎的邊對齊對摺後展開，在虛線處做出摺痕。

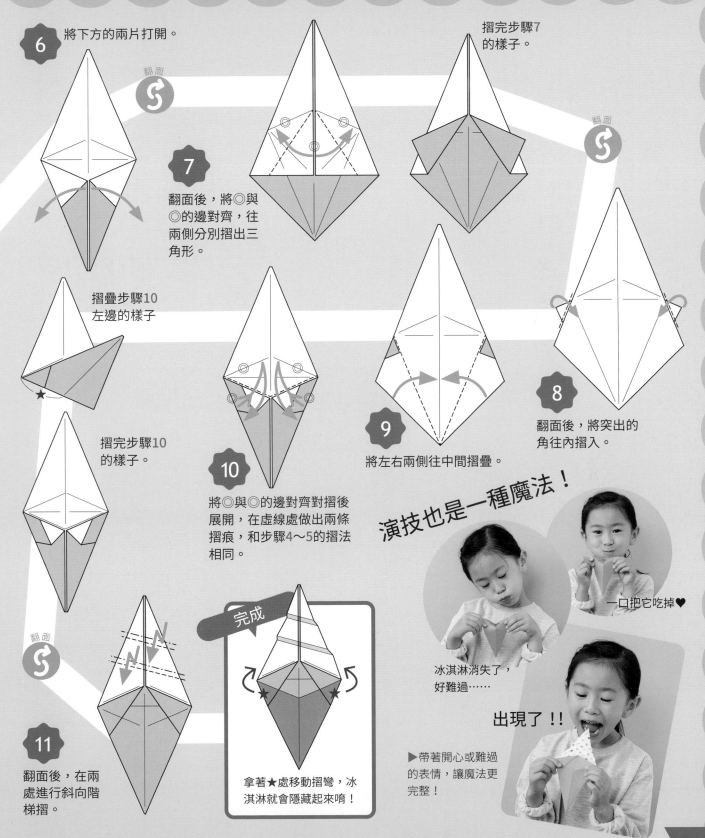

6 將下方的兩片打開。

翻面

摺完步驟7
的樣子。

7 翻面後,將◎與
◎的邊對齊,往
兩側分別摺出三
角形。

翻面

摺疊步驟10
左邊的樣子

摺完步驟10
的樣子。

10 將◎與◎的邊對齊對摺後
展開,在虛線處做出兩條
摺痕,和步驟4~5的摺法
相同。

9 將左右兩側往中間摺疊。

8 翻面後,將突出的
角往內摺入。

演技也是一種魔法!

一口把它吃掉♥

冰淇淋消失了,
好難過……

出現了!!

翻面

11 翻面後,在兩
處進行斜向階
梯摺。

完成

拿著★處移動摺彎,冰
淇淋就會隱藏起來唷!

▶帶著開心或難過
的表情,讓魔法更
完整!

成功從魔法學校畢業了！

School

接下來要去收集武器，
強化實力！！

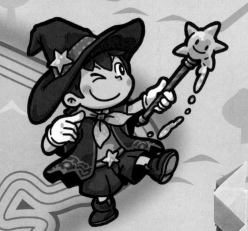

Weapon Shop

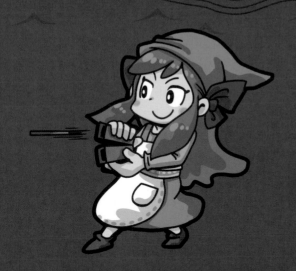

3 前往武器店 購買裝備

在城鎮的武器店裡，

有各式各樣對抗妖怪的強力裝備。

刀劍、盾牌、手裏劍、鎚子都有，

該怎麼樣才能得到它們呢？

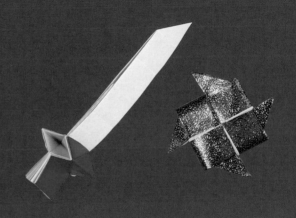

伸縮長劍

擁有一把適合冒險的刀，是成為勇者的第一步！
這把刀的刀刃柔韌，即使正面交鋒也不會磨損。

攻擊力	★★★★	
防禦力	★★★	
價　格	★★★★	
特　徵	柔韌且鋒利的刀刃。	

看影片！

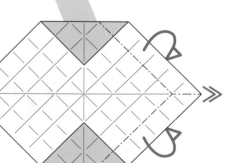

基礎摺法　　摺出「8等分摺法❶」
（➡請參照124頁）

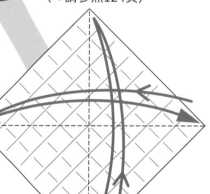

1
首先把紙完全打開。
沿著虛線對摺後展開，
做出兩條摺痕。

2
將上下角摺到距離中
間一格的★位置。

5
用跟步驟4相同
方式，進行谷
摺和山摺。

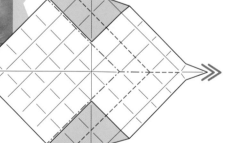

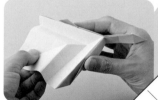

一階一階摺疊起
來，並壓平✦的
角使它變尖。

4
將谷線部分向內壓凹，山線部分往外突出。
先將摺痕摺平會更好摺疊。

3
利用山摺，捏起✦
讓它變成尖角，同
時將左右側各一列
進行山摺。

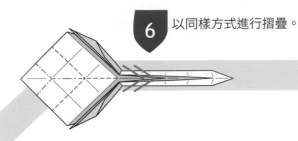

6 以同樣方式進行摺疊。

摺完步驟6，從斜上方看的樣子。

8 將彩色那一面朝上，把☆處壓向★，同時從外部壓緊。

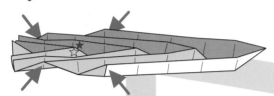

7 將整體壓平後，在虛線處往兩側摺彎，確實做出摺痕。

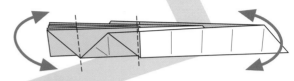

翻面 🔄

從兩處按壓，形成菱形。

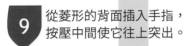

9 從菱形的背面插入手指，按壓中間使它往上突出。

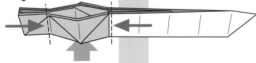

從背面推壓摺痕。

再加上盾牌就無敵了！

▲盾牌摺法參照第72頁。

翻面 🔄　翻轉方向 🔄

10 將「劍柄」上下部分摺彎，讓它更柔軟。

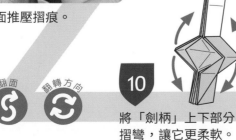

完成

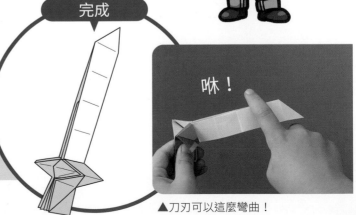

咻！

▲刀刃可以這麼彎曲！

咻咻發射器

一種可以發射出標槍的射擊武器，
能夠對遠方的敵人造成傷害。

攻擊力	★★★
防禦力	★
價 格	★★★
特 徵	快速彈射出標槍。

看影片！

基礎摺法　摺出「8等分摺法❶」
　　　　　（➡請參照124頁）

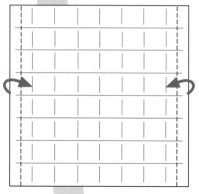

1 首先把紙完全打開。將
左右兩側對齊第一條摺
痕摺疊後再翻開。

2 沿著摺痕，從前端開始捲起，
形成一個矩形的筒狀。

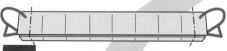

4 在步驟1做出的摺痕處，
將兩端向內反摺。

3 將最後兩層也
覆蓋上去。

摺完步驟2的樣子。

完成向內反摺的樣子。
另一側也同樣反摺。

5 從中間壓下去。

紙張會被壓平並突出。

6 小心將壓扁的部分整平。

中間整平後，就可以進行彎曲了。

注意不要太用力壓扁，整平時可以將手指插入筒內進行。

右側的放大圖。
將邊緣向內壓入。

標槍的摺法

將色紙裁成四等分，或是準備一張小色紙（邊長7.5公分）。重複四次摺半的動作，就能摺成細長的棒狀。

7 從側面看的樣子。
將筒子摺彎。

8 將突出部分摺進去。

9 摺彎筒子的連接處。

輕輕摺彎就好！
太用力會使彈簧的力量減弱。

翻轉方向

完成

用手指壓倒筒子再放開，藉由回彈力發射出標槍。

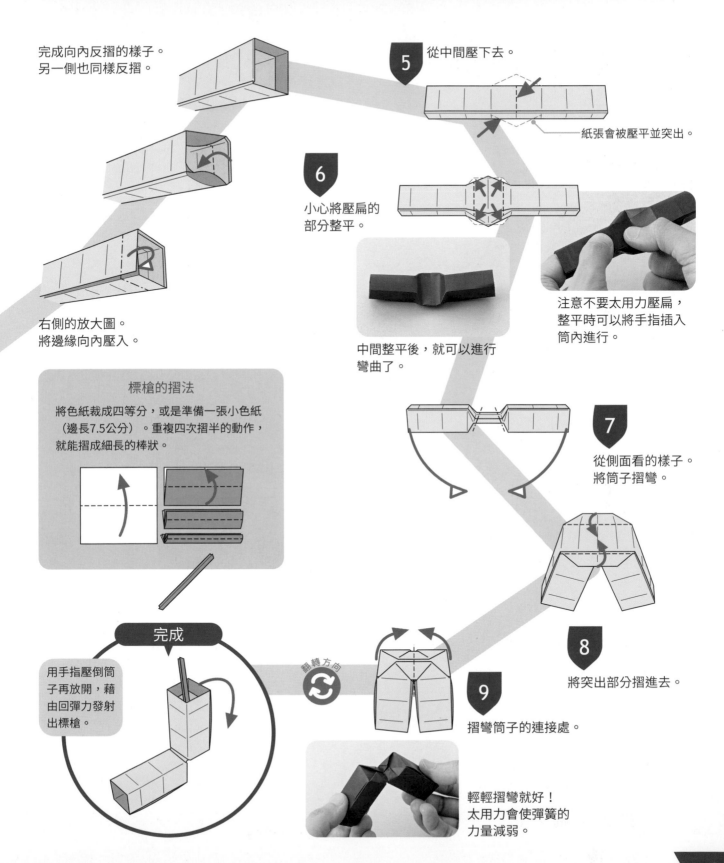

神祕的按鈕

按下去不知道會出現什麼的危險按鈕！
也有自爆的風險……要按按看嗎？

攻擊力	?????
防禦力	?????
價　格	★
特　徵	破壞力超強（聽說）。

看影片！

基礎摺法　摺出「16等分摺法」
（➡請參照125頁）

1

往上下展開一列。

形成盒子形狀。

2 將◎對齊到●，分別
摺疊後展開，做出四
條短摺痕。

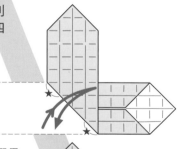

4 將立起處的左右
兩側，以山摺向
背面摺過去。

步驟2如圖示摺疊。
在★兩處做出摺痕再
攤開。

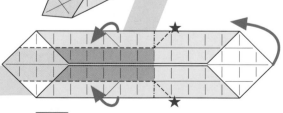

3 捏住★的摺痕，摺疊中間兩列（深色
部分）的周圍，右側就會立起來。

武器店

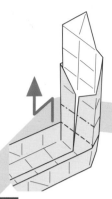

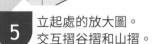

5 立起處的放大圖。交互摺谷摺和山摺。

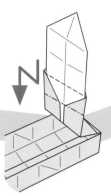

6 接著改成交互摺疊山摺和谷摺。

7 將前端尖角往回摺。

摺到步驟7的樣子。

右側斜後方的樣子。

8 左側也以相同方式摺疊。捏住★的摺痕，左側就會立起。

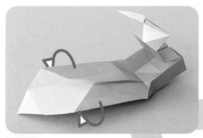

9 同步驟4，用山摺向背面摺疊後，繼續用相同方式摺疊。

10 參考圖示虛線，將其中一端摺小。這裡會成為底部。

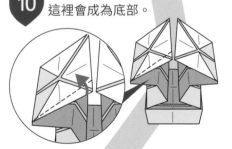

按下去……
會發生什麼呢！？

▲按鈕究竟是誰做的？製作原因又是什麼？根據武器商人的說法：「保證讓你緊張又刺激～！」

11 將摺小的底部插入另一邊。

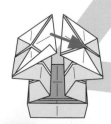

將兩邊緊緊地扣牢。

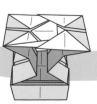

插入後，底部的樣子。

翻面

完成

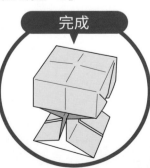

65

砰砰破壞槌

外型樸素,但破壞力驚人!
屬於能夠一次造成大量損傷的力量型武器。

攻擊力	★★★★★
防禦力	★
價　格	★★
特　徵	能強化持有者的力量。

看影片!

基礎摺法

摺出「8等分摺法❶」
(➡請參照124頁)

1 上下各展開一列後,將◎對齊●,
分別摺疊後展開,做出兩條短摺痕。

步驟1如圖示摺疊,
只在★處做出摺痕。

摺完步驟1的樣子。

翻面

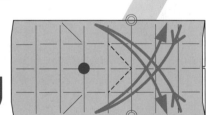

2 翻面後,將◎對齊●,分
別摺疊後展開,做出反向
的「く」字形摺痕。

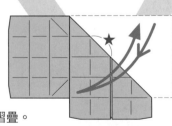

步驟2如圖示摺疊。
只在★處做出摺痕。

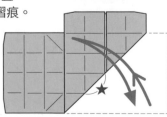

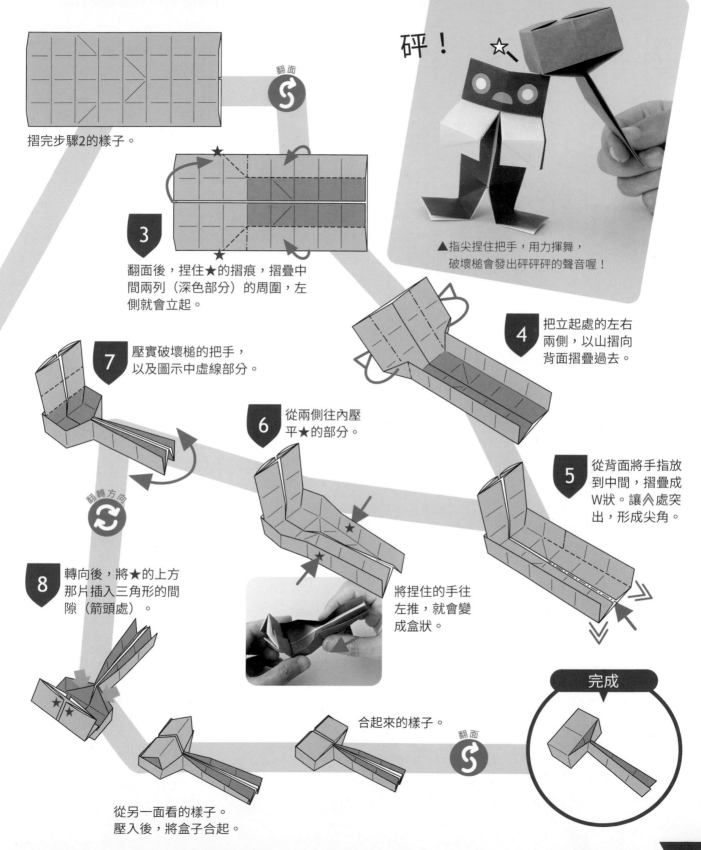

摺完步驟2的樣子。

3 翻面後，捏住★的摺痕，摺疊中間兩列（深色部分）的周圍，左側就會立起。

翻面

砰！

☆

▲指尖捏住把手，用力揮舞，破壞槌會發出砰砰砰的聲音喔！

4 把立起處的左右兩側，以山摺向背面摺疊過去。

7 壓實破壞槌的把手，以及圖示中虛線部分。

6 從兩側往內壓平★的部分。

5 從背面將手指放到中間，摺疊成W狀。讓人處突出，形成尖角。

翻轉方向

8 轉向後，將★的上方那片插入三角形的間隙（箭頭處）。

將捏住的手往左推，就會變成盒狀。

完成

合起來的樣子。

翻面

從另一面看的樣子。
壓入後，將盒子合起。

勇者手裏劍

用彈射的方式射出，相較於傳統的投擲式手裏劍，
更容易瞄準並鎖定目標，是冒險者間的人氣款。

攻擊力	★★★★
防禦力	無
價格	★★★
特徵	對遠處敵人造成強大傷害。

看影片！

基礎摺法

摺出「氣球摺法」
（➡請參照126頁）

1 將整體對摺成一半再展開，做出摺痕。

2 將上下兩側摺到中間的摺痕處再展開，
再次做出摺痕。

3 此時做出三條摺痕。
把紙完全打開。

一點一點摺起，
同時將ㅅ的角壓平。

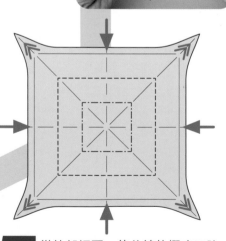

4 打開後會看到許多四
方形摺痕，捏住ㅅ處
進行山摺。摺出尖角
後，將第一列的摺痕
做山摺。

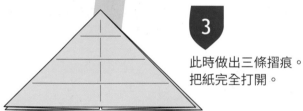

5 從外部輕壓，使谷線的摺痕凹陷，
山線的摺痕突起。

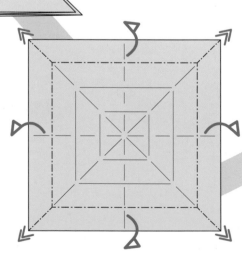

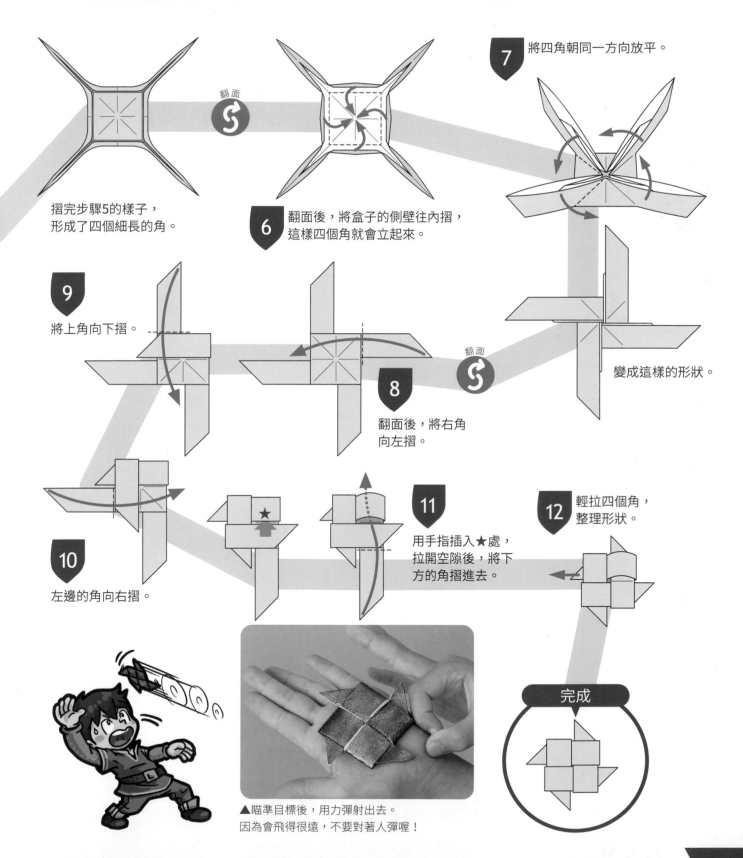

摺完步驟5的樣子，
形成了四個細長的角。

6 翻面後，將盒子的側壁往內摺，
這樣四個角就會立起來。

7 將四角朝同一方向放平。

變成這樣的形狀。

8 翻面後，將右角
向左摺。

9 將上角向下摺。

10 左邊的角向右摺。

11 用手指插入★處，
拉開空隙後，將下
方的角摺進去。

12 輕拉四個角，
整理形狀。

完成

▲瞄準目標後，用力彈射出去。
因為會飛得很遠，不要對著人彈喔！

刀爪指套

適合近身肉搏戰的武器，
以銳利的爪子給對方致命一擊！

攻擊力	★★★★★
防禦力	★★★
價格	★★★★★
特徵	只要戴上就具威嚇效果。

看影片！

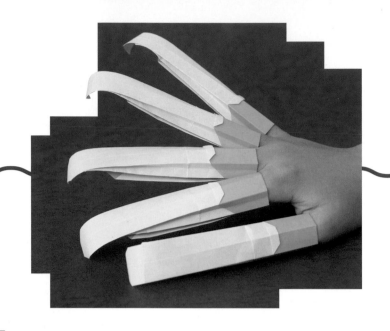

基礎摺法 將有顏色的那面朝上，開始摺
「16等分摺法」至步驟4為止
（➡請參照125頁）

1 確保白色那面朝外，
確實做出摺痕後，全
部展開。

2 將上下的角以第二行為
摺線，往中間摺疊。

3 接著再摺疊
二行。

摺完步驟3的樣子。

翻面

4 翻面後，將右邊的角
摺至中央。

5 摺完步驟4後，角的放大圖。
以同摺痕列的寬度，摺成三角
形再展開。

6 將角沿著兩道摺痕，
往內摺兩次。

武器店

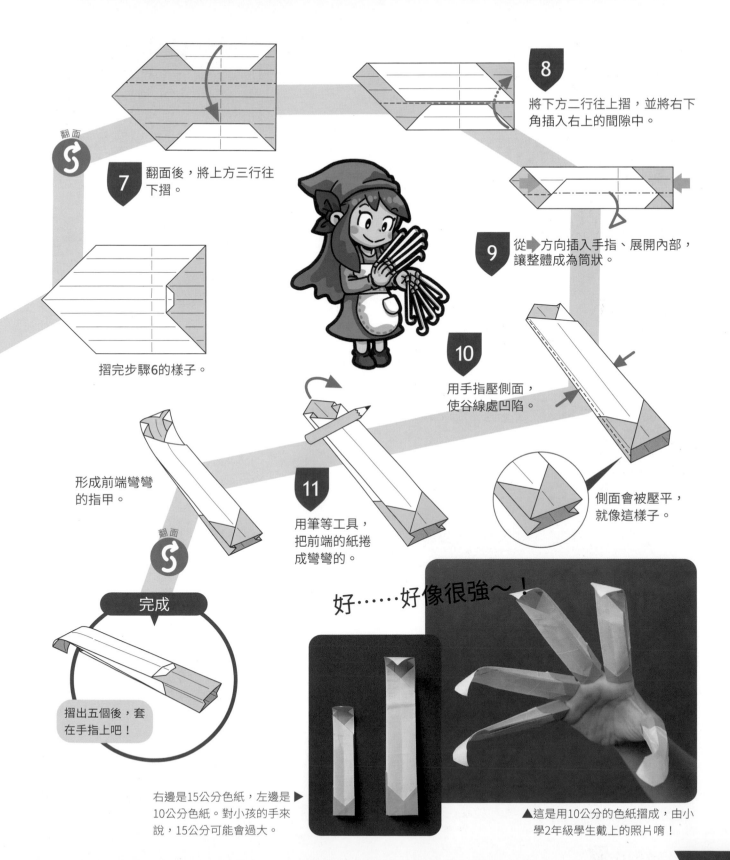

8 將下方二行往上摺，並將右下角插入右上的間隙中。

翻面

7 翻面後，將上方三行往下摺。

9 從 ➡ 方向插入手指、展開內部，讓整體成為筒狀。

摺完步驟6的樣子。

10 用手指壓側面，使谷線處凹陷。

側面會被壓平，就像這樣子。

形成前端彎彎的指甲。

翻面

11 用筆等工具，把前端的紙捲成彎彎的。

好……好像很強～！

完成

摺出五個後，套在手指上吧！

右邊是15公分色紙，左邊是 ▶ 10公分色紙。對小孩的手來說，15公分可能會過大。

▲這是用10公分的色紙摺成，由小學2年級學生戴上的照片唷！

無敵盾牌

能夠使攻擊無效化的盾牌，
與強大的魔物戰鬥時非常需要！

攻擊力	無
防禦力	★★★★★
價格	★★★
特徵	配戴後立即啟動防護功能。

看影片！

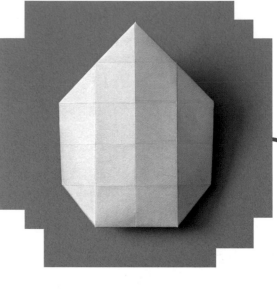

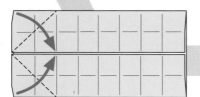

基礎摺法　摺出「8等分摺法❶」
（➡請參照124頁）

1 上下各打開一列後，將左側
兩個角分別摺到中間。

2 將◎對齊●，分別摺疊後
展開，做出兩條摺痕。

摺疊步驟2的樣子。
只在★處壓出摺痕。

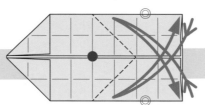

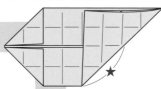

正在摺疊的樣子，
以這個狀態壓平。

3 將右側的三列往左摺。

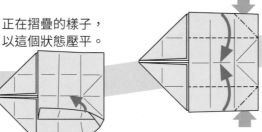

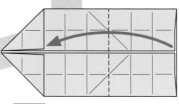

5 抓起步驟4摺的部分，
往中間進行山摺。

4 從⬆插入手指，
使上下的邊摺向
中央並壓平。

完成

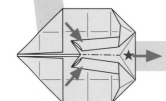

6 捏住中間部分並壓平，然後向右推，
讓★的三角形變得平整。

做出把手，讓盾牌呈
現立體狀態。

翻轉方向　翻面

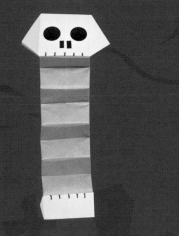

Cemetery

4

在夜晚的墓地決鬥

擁有了魔法和武器，你變得更強大了嗎？
先前往墓地與妖怪戰鬥，測試看看實力吧！

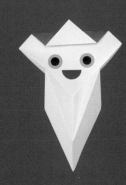

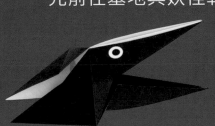

獨眼大舌怪

利用光源吸引人靠近後，用獨眼瞪視讓對方動彈不得！
可不要忘記提防那長長的舌頭！

攻擊力	★★
防禦力	★
咒　力	★★★
特殊技能	凝視攻擊和舌頭攻擊。

看影片！

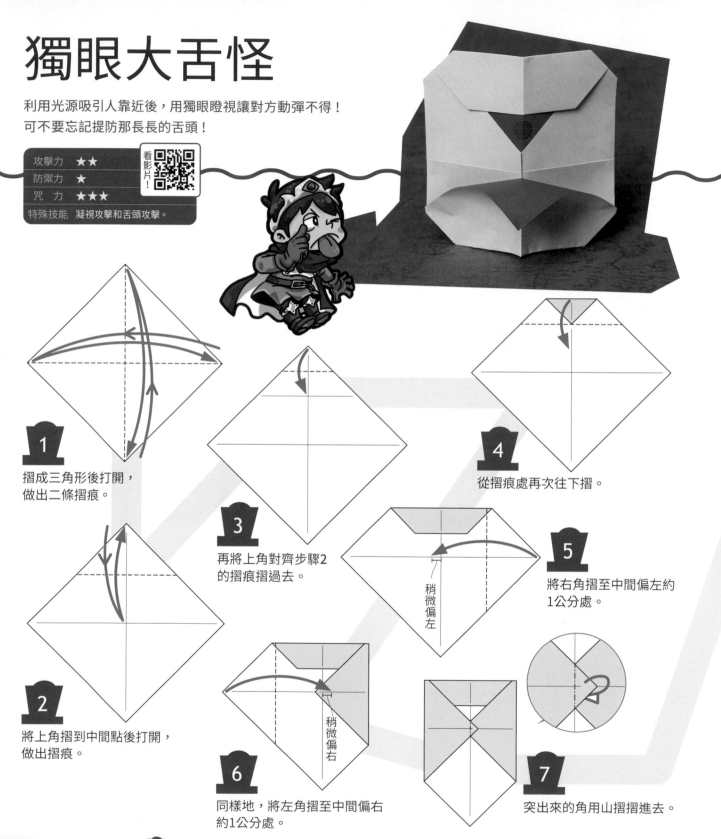

1
摺成三角形後打開，
做出二條摺痕。

2
將上角摺到中間點後打開，
做出摺痕。

3
再將上角對齊步驟**2**
的摺痕摺過去。

4
從摺痕處再次往下摺。

5
將右角摺至中間偏左約
1公分處。

稍微偏左

6
同樣地，將左角摺至中間偏右
約1公分處。

稍微偏右

7
突出來的角用山摺摺進去。

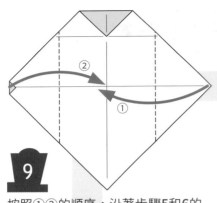

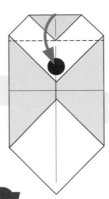

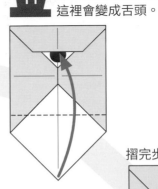

11 將下角往上摺至眼球位置。這裡會變成舌頭。

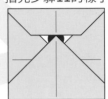

摺完步驟11的樣子。

9 按照①②的順序，沿著步驟5和6的摺痕，再次摺疊左右兩側的角。

10 如圖示位置貼上眼球後，蓋上頂部。

翻面

12 翻面後，將四個角的尖端摺起一點點。

8 把紙展開。

完成步驟12的樣子。

翻面

13 翻面後，從中間將整體山摺。

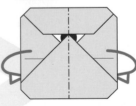

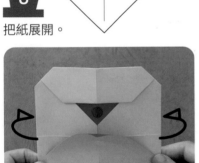

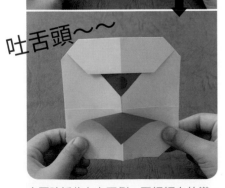

吐舌頭～～

▲同時抓住左右兩側，再輕輕向外彎。

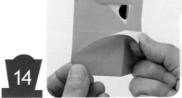

14 將舌頭尖端往外彎。稍微展開，再用手指沿摺痕輕輕彎成圓弧狀。

完成

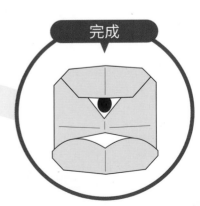

長頸白臉妖

在黑暗中不斷追趕過來的蒼白面孔。
為了不被長脖子纏住，先發制人是必勝之道。

攻擊力	★★★	
防禦力	★★★	
咒　力	★★★★	
特殊技能	任意伸長脖子發動攻擊。	

看影片！

基礎摺法　　摺出「16等分摺法」
（➡請參照125頁）

翻面

1 從左邊數來第四格，
做出如紅線的摺痕。

步驟1如圖示摺疊，
僅在★處壓出摺痕後
就攤開。

步驟2如圖示摺疊，
僅在★處壓出摺痕後
就展開。

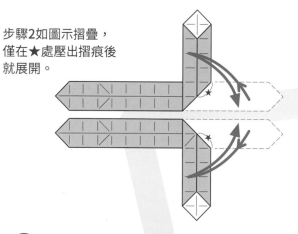

2 從右邊數來第六格，
做出如紅線的摺痕。

摺完步驟3的樣子。接下來處理左側頭部部分。

3 ①從兩側按壓使中間凹陷後，將②③朝箭頭
方向用力推壓，在★處形成三角形的牆。

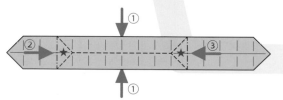

這裡是★處

將左側用力推壓的樣子。

夜晚的墓地

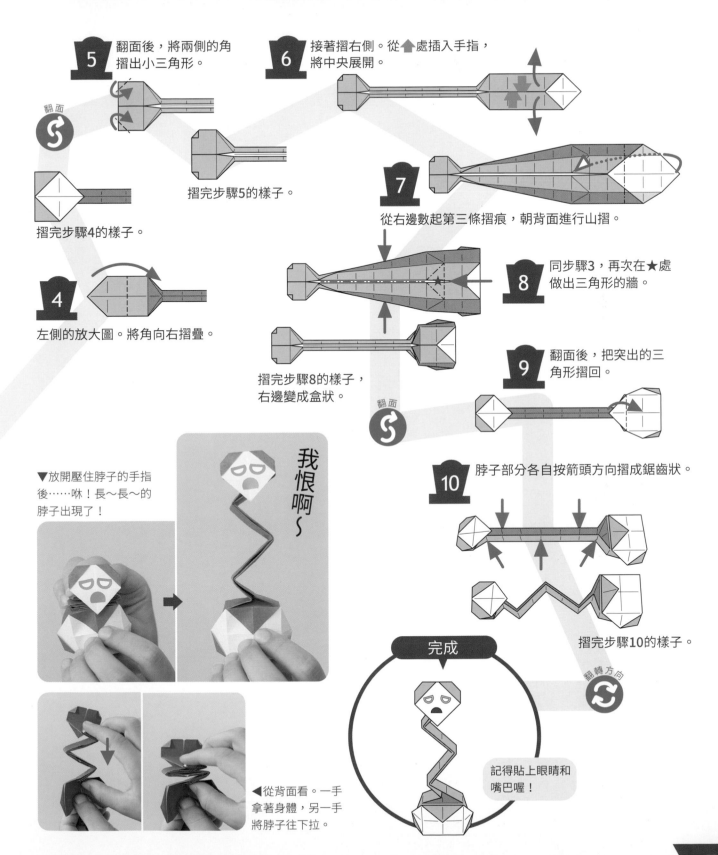

5 翻面後，將兩側的角摺出小三角形。

翻面

摺完步驟4的樣子。

摺完步驟5的樣子。

6 接著摺右側。從↑處插入手指，將中央展開。

7 從右邊數起第三條摺痕，朝背面進行山摺。

4 左側的放大圖。將角向右摺疊。

摺完步驟8的樣子，右邊變成盒狀。

翻面

8 同步驟3，再次在★處做出三角形的牆。

9 翻面後，把突出的三角形摺回。

10 脖子部分各自按箭頭方向摺成鋸齒狀。

摺完步驟10的樣子。

翻轉方向

▼放開壓住脖子的手指後……咻！長～長～的脖子出現了！

我恨啊～

◀從背面看。一手拿著身體，另一手將脖子往下拉。

完成

記得貼上眼睛和嘴巴喔！

躲貓貓幽靈

「看不到～看不到～啪！」喜歡突然做鬼臉嚇人，
但據說只要被冷回「早就看到了」就會很沮喪。

攻擊力	★
防禦力	★★
咒 力	★

特殊技能 總是假裝不在，有點傻呼呼。

看影片！

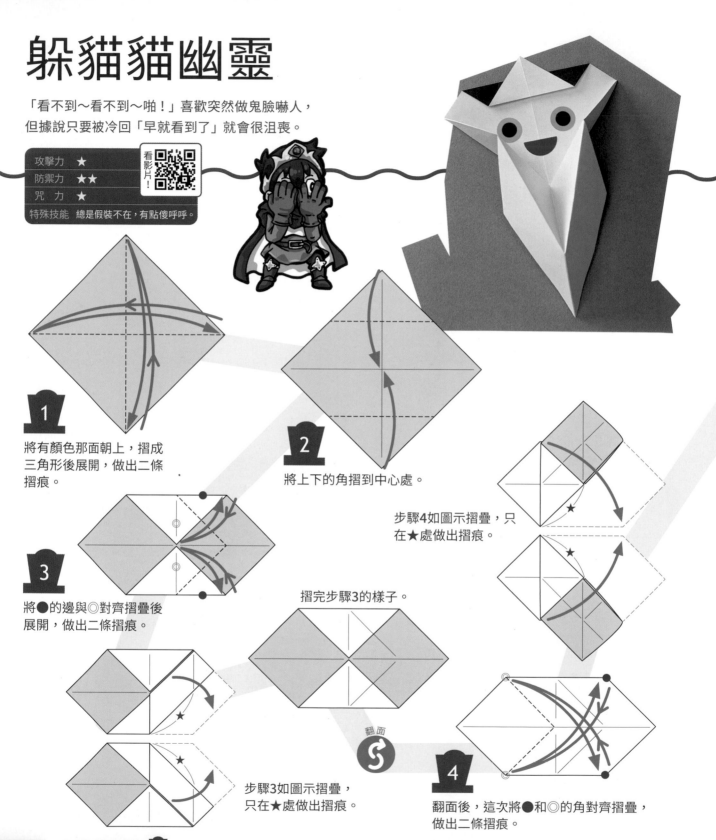

1
將有顏色那面朝上，摺成
三角形後展開，做出二條
摺痕。

2
將上下的角摺到中心處。

步驟4如圖示摺疊，只
在★處做出摺痕。

3
將●的邊與◎對齊摺疊後
展開，做出二條摺痕。

摺完步驟3的樣子。

翻面

步驟3如圖示摺疊，
只在★處做出摺痕。

4
翻面後，這次將●和◎的角對齊摺疊，
做出二條摺痕。

夜晚的墓地

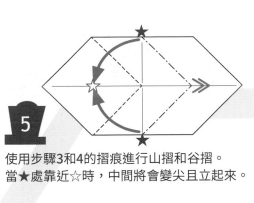

5 使用步驟3和4的摺痕進行山摺和谷摺。
當★處靠近☆時，中間將會變尖且立起來。

摺疊步驟5的樣子。

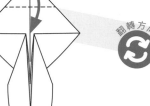

捏住右側，再向左壓平。

6 中央形成了一個小口袋。
往兩側壓平，並在摺疊處
確實做出摺痕。

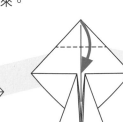

8 將摺起的三角
形翻到背面。

翻轉方向

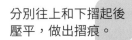

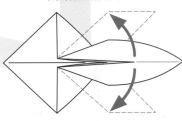

7 旋轉方向如圖示。把上面的角
往下摺疊，對齊眼睛的位置。

分別往上和下摺起後
壓平，做出摺痕。

9 將上方的邊往下摺，對齊
眼睛的位置，讓步驟8的
三角形往前露出。

完成步驟9
的樣子。

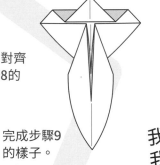

完成

打開中間，貼上
眼睛和嘴巴。

我不在，
我不在……

▼上下拉扯頭部和底部時，
覆蓋臉的手會突然張開。

嚇～！

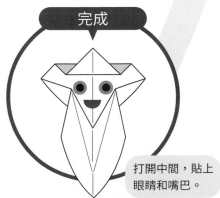

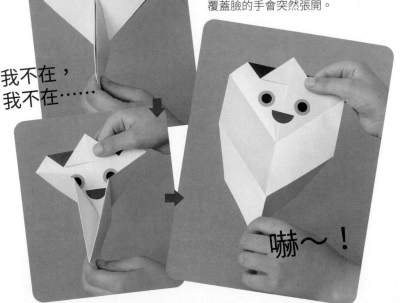

79

詭異墓碑

雖然看起來可怕，但它只是一塊墓碑。
不過偶爾會自己移動，難道真的是魔物嗎！？

便利度	★★
耐久力	★★★★★
咒 力	★★

看影片！

特殊技能　不知不覺間就換位置了。

基礎摺法　摺出「16等分摺法」
（➡請參照125頁）

1

把紙完全展開。
捏住★的摺痕進行山摺，
並對齊到中間的☆摺痕。

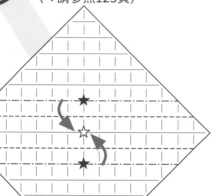

正在摺步驟1的樣子。

2

捏住★的摺痕進行
山摺，並與中間的
☆摺痕對齊摺起。

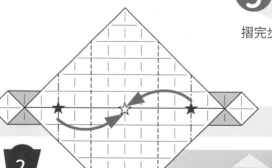

正在摺步驟2的樣子。

只捏住一小格。

3

翻面後，從背面捏住★，
做出四處的短小摺痕。

翻面

摺完步驟2的樣子。

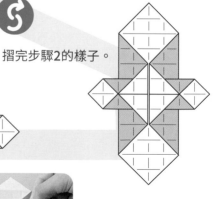

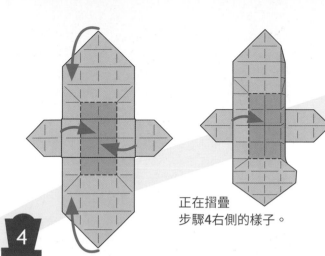

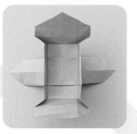

正在摺疊
步驟4右側的樣子。

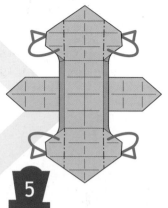

四周立起形成盒狀。
壓緊摺痕，使形狀更
加整齊。

4 將中間八格（深色部分）的周圍
摺疊，接著上下部分就會立起。

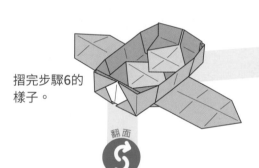

摺完步驟6的
樣子。

6 將兩側依山摺和谷摺
做出摺痕，然後貼著
盒子的邊緣向內部摺
疊，並與底部對齊。

5 把立起部分的兩側，進行
山摺向背面摺起。

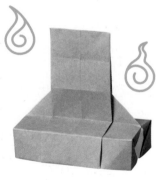

翻面

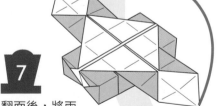

7 翻面後，將兩
側立起並在上
方對齊。

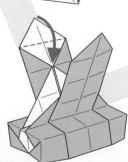

8 將裡面的角向內摺。

9 前方的角覆蓋住後方。

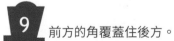

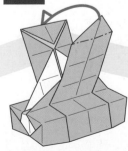

完成

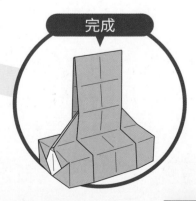

嚇人骷髏

下巴會突然掉下來，
是恐怖又滑稽的調皮鬼怪。

攻擊力	★★
防禦力	★★★★
咒力	★★
特殊技能	讓下巴突然掉落來嚇人。

看影片！

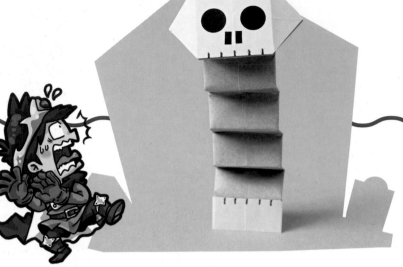

基礎摺法　摺出「16等分摺法」
（➡請參照125頁）

翻面

1 往上下各展開一列。

翻面後，將左右角沿著摺痕處往內摺。 **2**

摺完步驟3的樣子。

翻面

左側往內摺一列，
右側往內摺二列。 **3**

翻面後，將四個角都摺成小三角形。 **4**

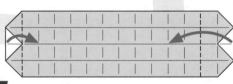

5 將上下列往中間摺。

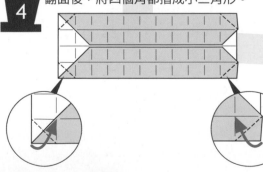

▶長頸白臉妖的摺法在76頁，
搖晃殭屍的摺法在84頁。

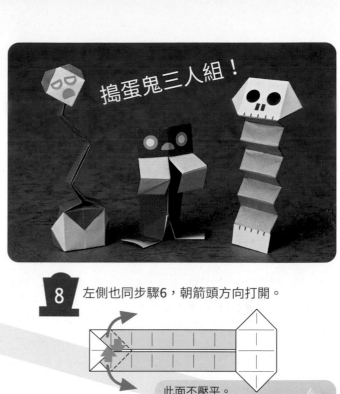

搗蛋鬼三人組！

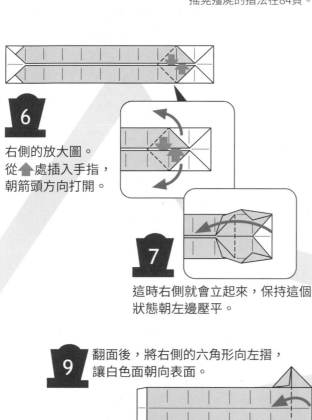

6

右側的放大圖。
從 ⬆ 處插入手指，
朝箭頭方向打開。

7

這時右側就會立起來，保持這個
狀態朝左邊壓平。

8 左側也同步驟6，朝箭頭方向打開。

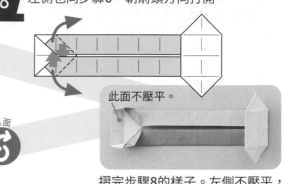

此面不壓平。

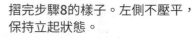

摺完步驟8的樣子。左側不壓平，
保持立起狀態。

9 翻面後，將右側的六角形向左摺，
讓白色面朝向表面。

翻面 🔄

10

在摺痕處交替使用山摺和
谷摺，形成階梯狀。

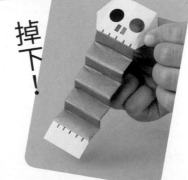

◀將階梯狀部分緊緊捏住。當
放開手指時，快速掉落的下巴
會嚇壞眾人！

掉
下
！

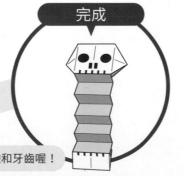

11

白色六角形的兩側用
山摺稍微彎曲。

翻轉方向 🔄

完成

記得畫上臉和牙齒喔！

搖晃殭屍

伸著手，搖搖晃晃在墓地遊蕩的死者。
行動雖然遲緩，但纏人的程度不容忽視。

攻擊力	★★★
防禦力	★★★★
咒 力	★★★★

看影片！

特殊技能　因為是死者，行為難以預測。

基礎摺法　　摺出「8等分摺法❷」
　　　　　　（➡請參照124頁）

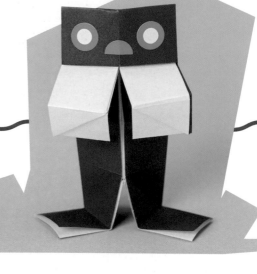

1 從右邊第三格插入手指，按照箭頭方向展開。

2 將立起來的部分朝左側壓平。

3 從 ⬆ 處插入手指，將角落展開。

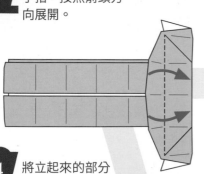

4 將立起來的部分朝右側壓平。

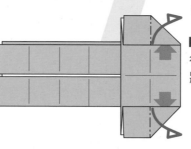

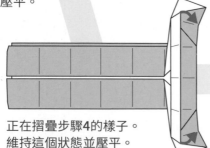

正在摺疊步驟4的樣子。維持這個狀態並壓平。

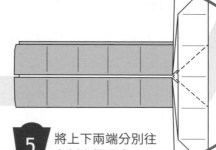

5 將上下兩端分別往右側壓摺回去。

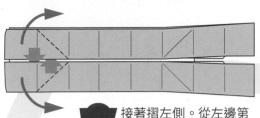

接著摺左側。從左邊第二格插入手指,按照箭頭方向展開。

6

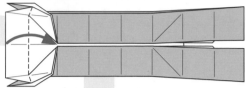

7 將立起處朝右側壓平。

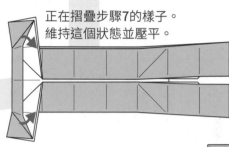

正在摺疊步驟7的樣子。維持這個狀態並壓平。

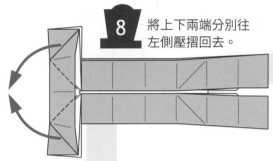

8 將上下兩端分別往左側壓摺回去。

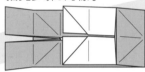

摺完步驟9的樣子。

翻轉方向

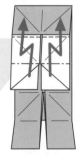

10 直立後,用山摺和谷摺製作手部。

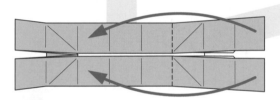

9 從右邊三條摺痕處向左摺。

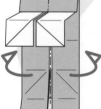

11 從中間處往背面微微地山摺。

完成

貼上眼睛和嘴巴。

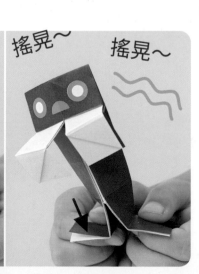

往右、往左 搖晃～ 搖晃～

▲抓著腳底(完成圖的★處),像搖擺玩具一樣拉動。

暗黑死神

出現在將死之人的面前，帶走他的靈魂。
如果看到它的身影，就如同被宣告死刑……

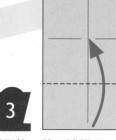

攻擊力	★★★★
防禦力	★★★★
咒　力	★★★★★

特殊技能　用大鐮刀一揮，奪走靈魂。

看影片！

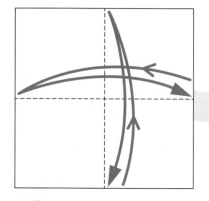

1 沿著虛線對摺再展開，做出二條摺痕。

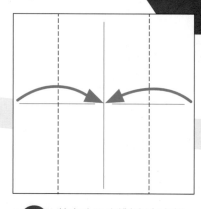

2 將左右兩側對齊中央的摺痕摺過去。

摺完步驟2的樣子。

翻面

摺完步驟3的樣子。

3 翻面後，將下邊摺至中間摺痕。

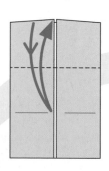

4 翻面後，將上邊摺至摺痕處再展開。

翻面

5 從 ← 插入手指，朝斜下方摺並攤開中間白色部分。

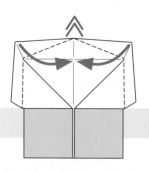

6 從兩側斜向摺疊，使 ∧ 處形成尖角後壓平。

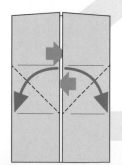

夜晚的墓地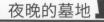

86

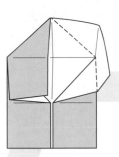

正在摺步驟6左側的樣子。
右側也用相同方式摺疊。

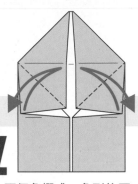

7

把下方兩個角摺成三角形後再
展開，做出摺痕。

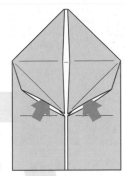

8

將手指插入縫隙讓它膨起來，
準備製作袖子。

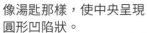

像湯匙那樣，使中央呈現
圓形凹陷狀。

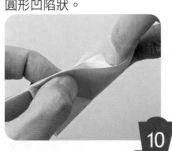

10

緊緊按住★處，從➡插入手指攤
開內側，做出死神的臉。

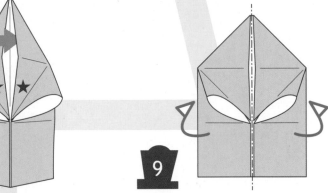

9

將中間處往背面微微地山摺，
使它立起來。

11

將頭部左右彎曲。為了
不讓衣服張開，也稍微
將腰部彎摺。

完成

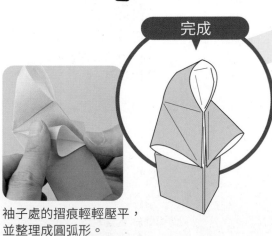

袖子處的摺痕輕輕壓平，
並整理成圓弧形。

脖子做出明確摺痕。

捏住腰部做山摺。

死神大鐮刀

死神持有的巨大鐮刀。
當閃亮的刀刃揮下，必定收割某人的靈魂。

便利度	★★★★
咒力	★★★★★
價格	?????
特徵	經常磨刀，刀鋒極為鋒利。

看影片！

基礎摺法
摺出「8等分摺法❷」
（➡請參照124頁）

1 從左側第四格插入手指，並將內部朝箭頭方向打開。

2 把立起部分朝向右側壓平。

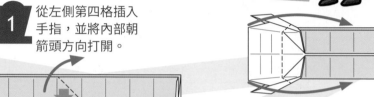

3 從⬆處插入手指，將角落展開。

4 把立起部分朝向左側壓平。

6 將邊緣的一列從正面翻摺至背面。

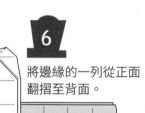
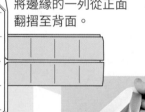

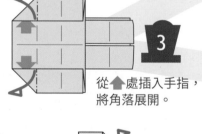

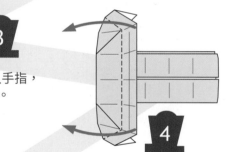

用手指按壓圖示的★，並整個翻轉過去。

5 從⬆處插入手指，將角落展開。

7 將下方的角向內摺疊。

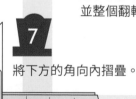

8 整體對摺，並將★處摺入☆裡。

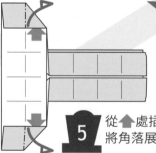

摺完步驟8的樣子。

翻面

完成

嘎嘎烏鴉

唧唧喳喳非常吵雜。雖然只是小角色，
但很愛向死神告狀，所以最好早點處理掉。

攻擊力	★
防禦力	★★
咒力	★
特殊技能	告狀、說人壞話、多嘴。

看影片！

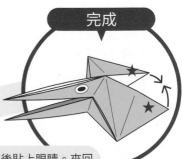

基礎摺法

摺出「魚型摺法」
（➡請參照126頁）

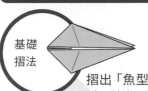

1 將右側前端向左展開。

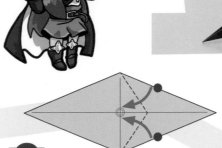

2 將●的邊對齊◎的摺痕摺疊後再展開，做出兩條摺痕。

步驟2如圖示摺疊，
只在★處做出摺痕。

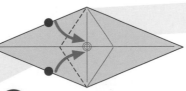

3 左側同步驟2摺疊，做出兩條摺痕。

4 捏住↑的角並沿著虛線摺，菱形（深色部分）會凹陷下去。立起部分會成為鳥喙。

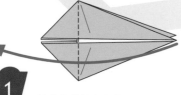

正在摺步驟4的樣子。

翻轉方向

6 將鳥喙轉向後，將手指插入背部的袋子裡，並擴展內部。

完成

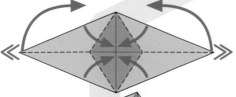

5 將立起部分往兩側摺下去再翻回，做出摺痕。

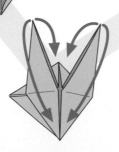

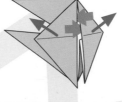

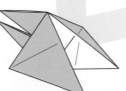

將袋子擴展的樣子。

最後貼上眼睛。來回拉動★處，嘴巴就會一開一合喔！

89

吸血德古拉

這是會咬人、吸取鮮血的吸血鬼。
害怕陽光和十字架，只有在心臟打入木椿才能擊倒它。

攻擊力	★★★★
防禦力	★★★
咒力	★★★
特殊技能	大口咬傷對方並吸食血液。

看影片！

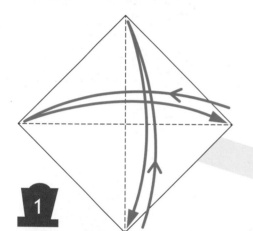

1 摺疊成三角形再
展開，做出兩條
摺痕。

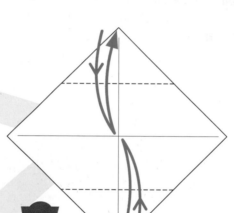

2 將上下兩個角摺到中
間再展開，做出兩條
摺痕。

3 將上下兩個角摺疊至
步驟2做出的摺痕處。

4 將上下兩個邊摺到
摺痕處。

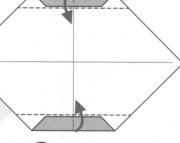

5 在摺痕處再次將
上下兩側摺疊。

6 將右角摺至中間偏左約一公分的位置。

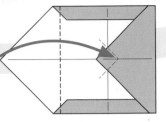

7 將左角摺至中間偏右約一公分的位置。

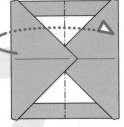

8 用山摺將整體摺成一半。步驟6和7的角維持突出的狀態，做成嘴巴。

10 這是右上角的放大圖。將最外側的尖角做小小的山摺，摺入紙張間隙中。

摺完步驟9的樣子。接著開始摺疊右上角（頭部的部分）。

9 從中間往上對摺。

11 再次進行小山摺。

12 將內部的兩個角一起往下摺一點點。

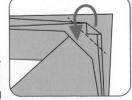

13 再次將步驟12摺起的部分往下摺一點點。

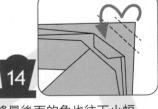

14 將最後面的角也往下小幅度摺疊兩次。

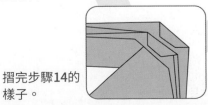

摺完步驟14的樣子。

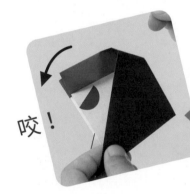
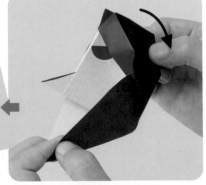

咬！

▲拉動完成圖的★（兩片一起），一旦放手，就會猛咬下去喔！

完成

記得貼上眼睛！

聖光十字架

驅除墓地怪物的輔助神靈道具。
擁有神聖力量，一舉起，敵人就會紛紛逃跑。

便利度	★★★★
耐久力	★★★
價格	★★★★★
特徵	法力強大的美麗道具。

看影片！

基礎摺法

摺出「氣球摺法」
（➡請參照126頁）

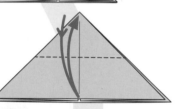

1 將三角形對摺後展開，在中間做出摺痕。

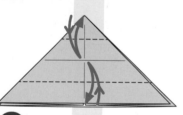

2 將上下摺疊至摺痕處再展開，做出兩條摺痕。

3 確認做出三條摺痕後，把紙完全展開。

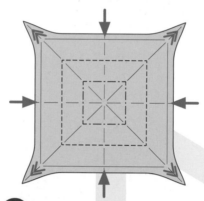

5 從周圍開始往內推壓，使谷線凹陷、山線突出。

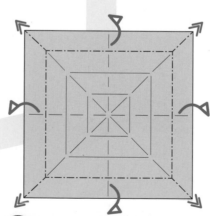

4 紙上有許多四方形摺痕。捏住∧處，同時將第一列摺痕進行山摺，使其形成尖角。

中間凹陷的感覺

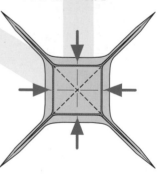

6 製作出四個細長的尖角。再次從周圍往內推壓，使谷線部分形成×形凹陷。

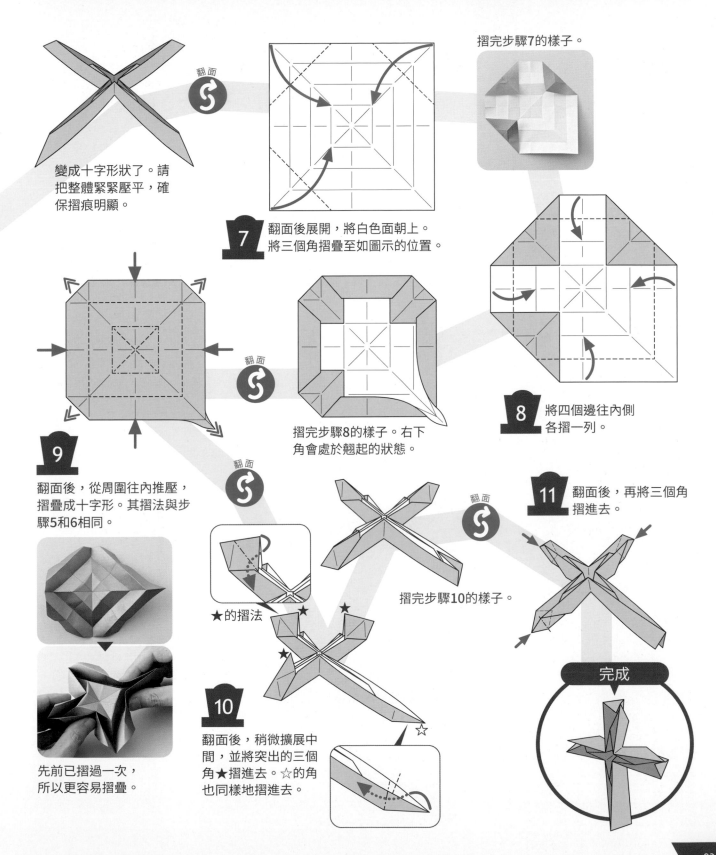

變成十字形狀了。請把整體緊緊壓平，確保摺痕明顯。

7 翻面後展開，將白色面朝上。將三個角摺疊至如圖示的位置。

摺完步驟7的樣子。

8 將四個邊往內側各摺一列。

摺完步驟8的樣子。右下角會處於翹起的狀態。

9 翻面後，從周圍往內推壓，摺疊成十字形。其摺法與步驟5和6相同。

先前已摺過一次，所以更容易摺疊。

★的摺法

10 翻面後，稍微擴展中間，並將突出的三個角★摺進去。☆的角也同樣地摺進去。

摺完步驟10的樣子。

11 翻面後，再將三個角摺進去。

完成

彈簧眼珠

魔界裡住著許多古怪的居民。
讓我們透過變裝道具變身吧！
首先變成眼珠會跳出來的凸眼怪物！

還原度	★★★★★
娛樂性	★★★★★
技 巧	要讓眼珠自動彈出的技巧有點困難，需多多練習。

看影片！

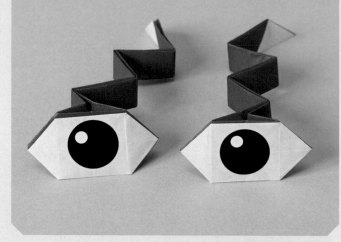

摺完步驟5的樣子。

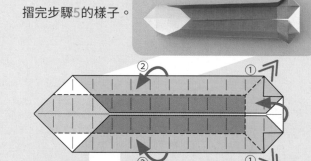

基礎摺法 摺出「16等分摺法」
（➡請參照125頁）

1 將上下各打開一列。

翻面

2 翻面後，沿著第一條摺痕，將右側的角往左摺。

3 接著將右側二列往左摺疊。

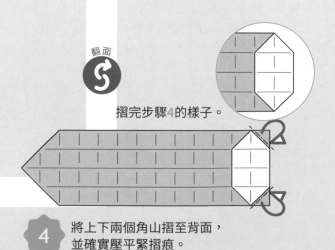

5 ①從背後捏起∧的角，做出斜向摺痕。②再沿著虛線摺疊上下兩側，圍繞住深色區域。

翻面

摺完步驟4的樣子。

4 將上下兩個角山摺至背面，並確實壓平緊摺痕。

這六邊形就是眼白部分

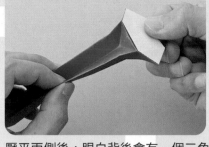

6 翻面後,將中央進行谷摺使其凹陷,並從兩側壓平。★處會壓平成三角形。

翻面 ↻

壓平兩側後,眼白背後會有一個三角形。

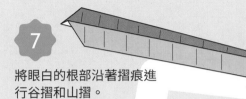

7 將眼白的根部沿著摺痕進行谷摺和山摺。

摺完步驟6的樣子。

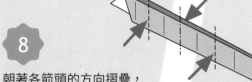

8 朝著各箭頭的方向摺疊,形成鋸齒狀。

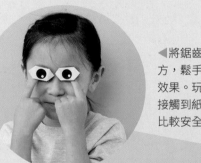

◀將鋸齒彈簧壓扁放在眼睛前方,鬆手就會彈出,製造嚇人效果。玩的時候為了避免眼睛接觸到紙或手指,閉上眼睛會比較安全喔!

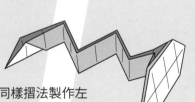

9 右眼即完成。以同樣摺法製作左眼,但在步驟7~8時,鋸齒狀的部分需反向摺疊。

完成

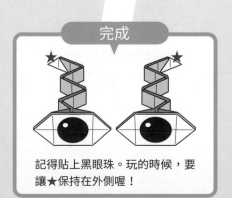

記得貼上黑眼珠。玩的時候,要讓★保持在外側喔!

彈!

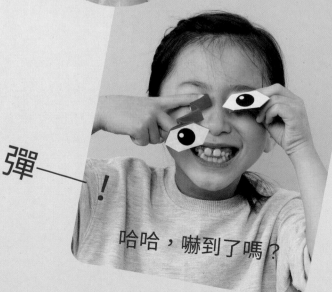

哈哈,嚇到了嗎?

變裝道具②

矇臉大鬍鬚

雖然不是怪獸，但說到鬍鬚，
當然就會想到瑪利歐！
戴上它，就會覺得自己變得很厲害。

還原度	★★
娛樂性	★★★★
技 巧	將突出部分咬住固定。

看影片！

1
摺成三角形後展開，
做出兩條摺痕。

2
將下面的角摺到正
面中央，上面的角
摺到背面中央。

3
將●的邊對齊◎的摺痕，
摺過去後展開，做出兩條
摺痕。

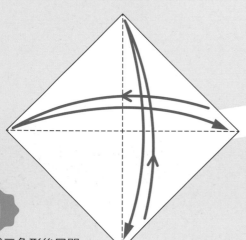

4
上半部也將●的邊對齊◎的摺痕，摺過去後展開，
做出兩條摺痕。

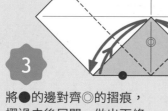

5
將四個角往內側摺疊，
讓左右兩端的角立起。

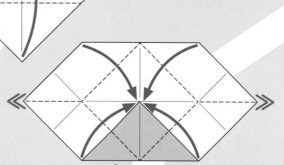

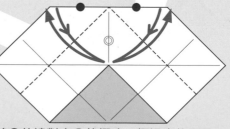

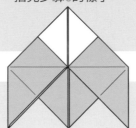

摺完步驟6的樣子。

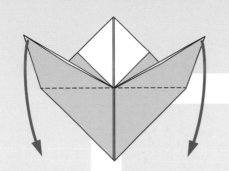

6 將立起的角向下摺並壓平。

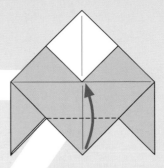

7 翻面後,將下面的角摺到中央。

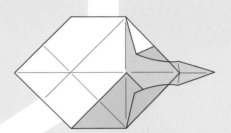

步驟5摺好右半部的樣子。

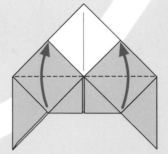

8 接著將下方梯形區域沿著摺痕向上摺。

摺完步驟8的樣子。

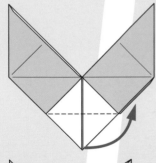

9 翻面並倒過來後,將下面的角向上摺。

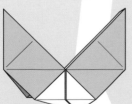

將白色三角形立起。

完成

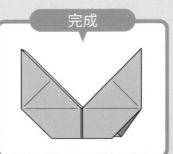

嘿嘿!

哦呵呵!

▲將步驟9的白色三角形咬住。

變裝道具 3

舔舔舌

第三個是喬裝成大舌怪的道具。
據說他們會用握舌頭來代替握手打招呼！
似乎還有一個叫做「大舌奧運」的比賽。

還原度　★★★★
娛樂性　★★★★★
技　巧　在嘴邊靈活地擺動。
　　　　使用雙面色紙的效果更好。

看影片！

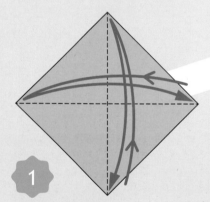

1

將有顏色那面朝上，
摺成三角形後展開，
做出兩條摺痕。

2

將右側角摺到中
間後展開，做出
摺痕。

3

將右側角摺到步驟2的摺痕處。

4

再次摺起來。

5

將右側邊對齊中
間摺起後展開，
做出摺痕。

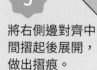

摺完步驟5的樣子。

翻面

5

6

翻面後，將上下的角摺到
中心。

8

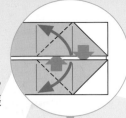

從 ⬆ 處插入手指，朝箭頭方向將紙張攤開。

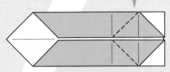

9

在★處做出摺痕後，往上下打開。

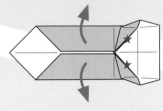

10

將左側第一列山摺，往背面摺過去。

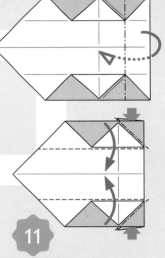

步驟11攤開紙張後的樣子，先將紙張壓平。

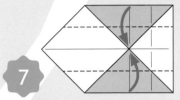

7

將上下兩邊摺到中間的摺痕處。

11

從 ⬆ 處插入手指攤開紙張，將上下兩側的邊摺到中央。

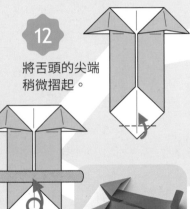

12

將舌頭的尖端稍微摺起。

🔄 改變方向

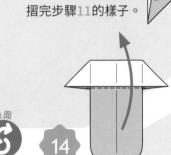

摺完步驟11的樣子。

15

只將舌頭下半部山摺，摺到背面。

13

用筆把舌頭捲起來。

捲成這樣的彎度。

🔄 翻面

14

翻面後，從舌根將舌頭往上摺。

緊緊捏住，在★處做出摺痕後，將舌頭放下。

ㄌㄩㄝ～！

◀ 捏住完成圖中的★，舌頭就會上下移動喔！

完成

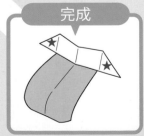

墓地裡的妖怪們
都被你打敗了嗎!?

終於來到最後的關卡了！

Cemetery

5 地下城的最終對決

在陰森森的地下城中，
到處都是不曾見過的可怕鬼怪。
鼓起勇氣，打倒潛伏在深處的魔王巨龍，
取得勝利的寶藏吧！

無聲爬爬手

在黑暗中突然被某個東西摸來摸去……
啊啊啊，太噁心了！是只有手的怪物！？

攻擊力	★
防禦力	★
魔 力	★★
特 徵	造成對手的驚嚇和混亂。

看影片！

 對摺成一半。

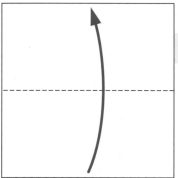

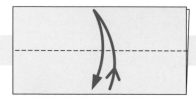

2 再次對摺後展開，做出摺痕。

3 橫向對摺後展開，做出摺痕。

翻面

摺完步驟4的樣子。

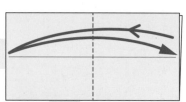

4 將兩側的邊摺到中間再展開，做出兩條摺痕。

5 翻面後，將下面的兩個角摺成三角形再展開，做出兩條摺痕。

6 將上面的兩個角也摺成三角形再展開，做出兩條摺痕。

將右側的方形凹陷成×形。

7 從背面在箭頭處往內推壓，讓左右兩個方形分別凹陷成×形。

現在紙上有×形和方形的摺痕。

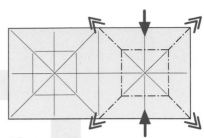

11 首先要將右半部壓平。先將山摺處摺起,再捏住∧的角,依箭頭方向往內壓。

10 將紙打開,恢復至步驟7的形狀。

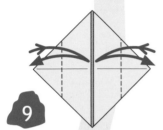

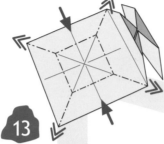

13 左半部也按照步驟11～12的摺法壓平。

9 將兩側的角摺到中央再展開,做出兩條摺痕。

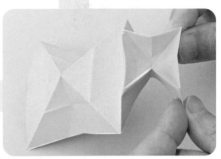

12 維持這個樣子壓平,讓小方形的內部凹陷成×形。

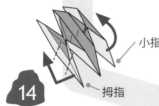

小指

拇指

14 接下來摺手指。將小指處向上翻摺,拇指處摺彎兩次。

右手摺好的樣子。摺左手時,步驟14以反方向摺疊。

完成

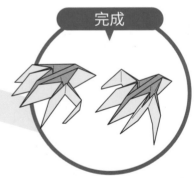

8 將兩側摺疊壓平。

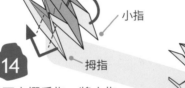

滋滋滋～

▲用指頭輕輕戳動手腕處,手就會往前移動!

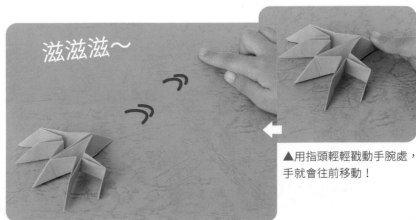

喀喀咬咬嘴

牙齒喀喀喀地快速開合，一隻只有嘴巴的怪物。
如果在黑暗中聽到怪異聲響，就要立刻提高警覺！

攻擊力	★★★
防禦力	★
魔 力	★
特 徵	沒眼睛，所以方向感不好。

看影片！

基礎摺法　摺出「8等分摺法❷」
（➡請參照124頁）

 1 在中間四格，做出四條摺痕。

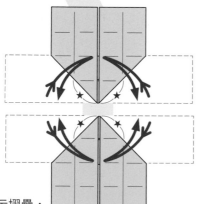

步驟1如圖示摺疊，
只在★處做出短摺痕。

摺完步驟1的樣子。

翻轉方向

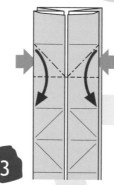

3 從兩側插入手指，
朝向箭頭方向展開
並壓平。

摺步驟3右半邊的樣子。先從側面
插入手指並展開空間，再用手指從
中間往邊緣壓平。

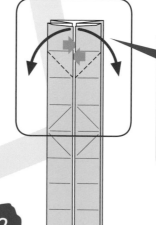

摺完步驟2的樣子。
確保摺痕清晰後，
摺回之前的樣子。

2 旋轉90度後，從◀插入手指，
往斜下方摺並將中間展開。

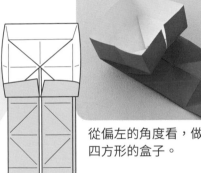

從偏左的角度看，做出了
四方形的盒子。

摺完步驟3的樣子。

4 將盒子的右下角★翻面，
摺到右上角的位置。

摺步驟4時，先從內部和外
部緊緊夾住★的角。

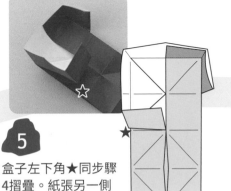

5 盒子左下角★同步驟
4摺疊。紙張另一側
也照步驟2~5摺好。

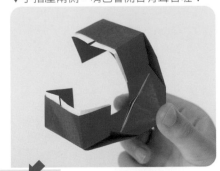

大拇指用力推進去，將紙
張翻面，接著往右上角壓
過去。

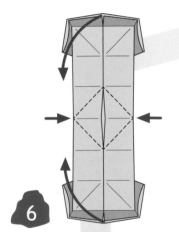

6 從兩側向內壓中間的摺痕，
上下部分就會自然立起來成
為嘴巴。

完成

把白色的紙稍微拉出，用雙面膠
黏住，做成牙齒。

喀嚓喀嚓喀嚓！

▼手指壓兩側，嘴巴會開合有聲音喔！

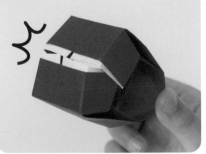

▲從後面看的樣子以
手指捏合控制嘴巴。

烈焰火把

終於拿到火把！再也不怕身處黑暗中！
（雖然怪物還是很可怕……）

便利度	★★★★★
耐久力	★★★
價格	★★
特徵	亮度依持有者的魔力而變化。

看影片！

基礎摺法　摺出「16等分摺法」
（➡請參照125頁）

1
把紙展開，顏色那面朝上。捏起★的摺痕做山摺，摺到中央往下一行的☆摺痕處。

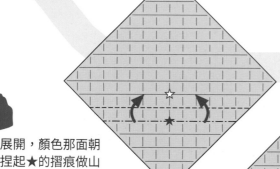

2
以同樣的方式，捏起★的摺痕，對齊☆摺過去。

3
以相同方式，將★和☆對齊並摺疊。

4
上半部也按照步驟1～3的方式摺疊。

步驟5如圖示摺疊，僅在★處做出短摺痕。

5
在紅色線處做一個「く」字形摺痕。

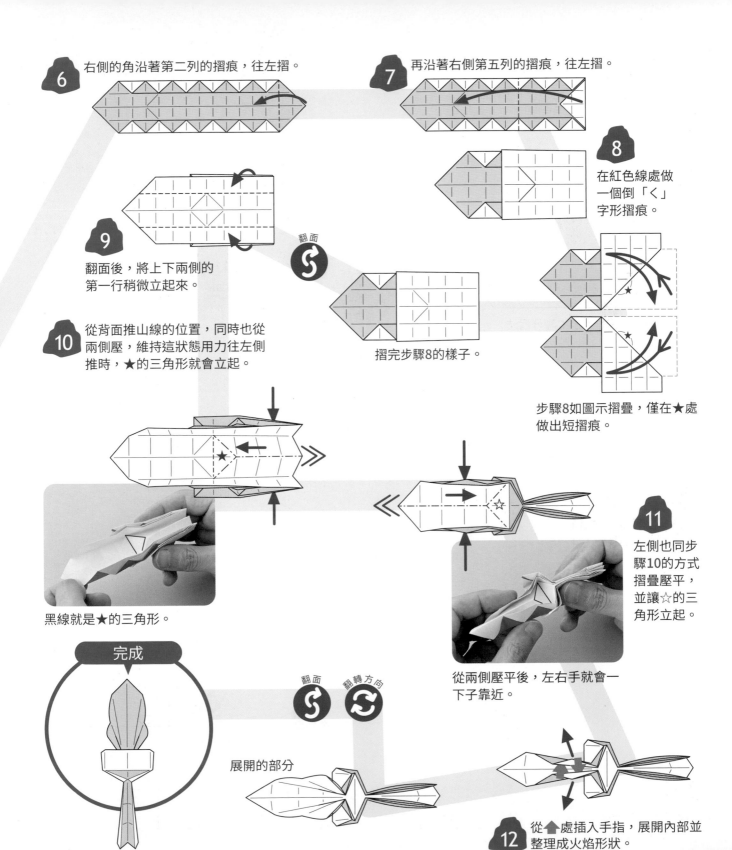

6 右側的角沿著第二列的摺痕,往左摺。

7 再沿著右側第五列的摺痕,往左摺。

8 在紅色線處做一個倒「く」字形摺痕。

9 翻面後,將上下兩側的第一行稍微立起來。

翻面

10 從背面推山線的位置,同時也從兩側壓,維持這狀態用力往左側推時,★的三角形就會立起。

摺完步驟8的樣子。

步驟8如圖示摺疊,僅在★處做出短摺痕。

黑線就是★的三角形。

11 左側也同步驟10的方式摺疊壓平,並讓☆的三角形立起。

從兩側壓平後,左右手就會一下子靠近。

完成

翻面 翻轉方向

展開的部分

12 從↟處插入手指,展開內部並整理成火焰形狀。

啪嗒偵查蝠

發現入侵者，就會大力揮舞翅膀襲擊！
小心不要被一大群給包圍住！

攻擊力	★★
防禦力	★★★
魔力	★★

看影片！

特殊技能　從翅膀釋放超音波攻擊。

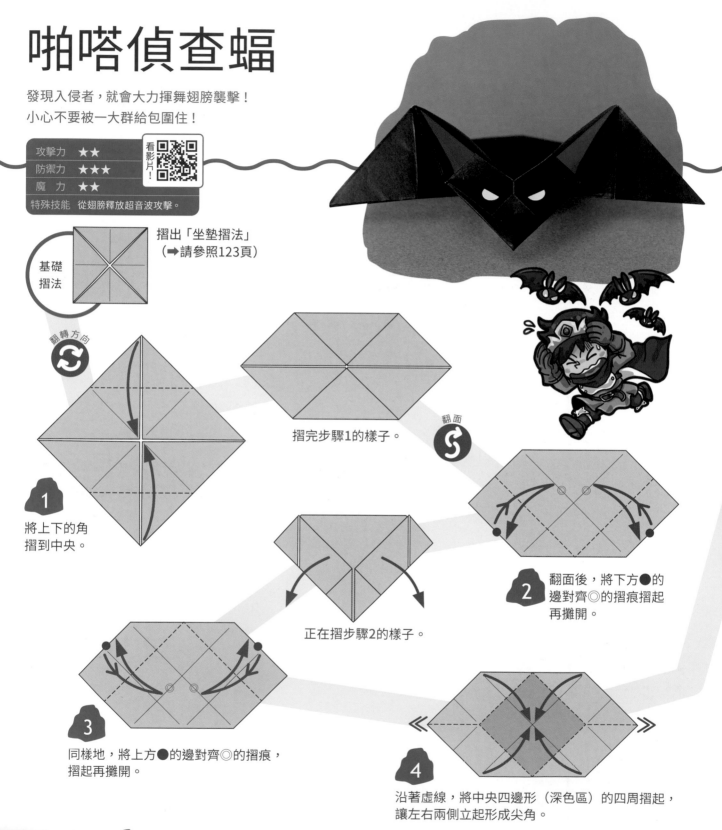

基礎
摺法

摺出「坐墊摺法」
（➡請參照123頁）

翻轉方向

1 將上下的角摺到中央。

摺完步驟1的樣子。

翻面

2 翻面後，將下方●的邊對齊◎的摺痕摺起再攤開。

正在摺步驟2的樣子。

3 同樣地，將上方●的邊對齊◎的摺痕，摺起再攤開。

4 沿著虛線，將中央四邊形（深色區）的四周摺起，讓左右兩側立起形成尖角。

摺完步驟4的樣子。
確實壓平角的根部。

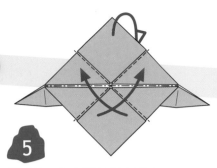

5 翻面後，在中間的四方形上，做出三條摺痕。

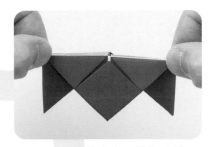

要做出中央的摺痕時，將整體山摺。

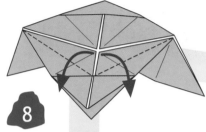

8 將中間的兩個角，朝箭頭方向翻摺。

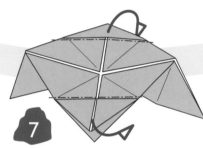

7 將步驟6兩個三角形的根部，山摺後再摺回。

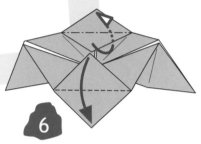

6 把靠近自己這側的角向外摺，而遠處的角則摺入內部。

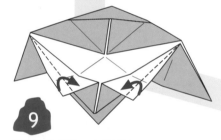

9 將邊緣反摺一小部分。

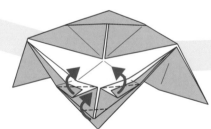

10 將步驟9摺疊的前端，摺成小三角形立起，形成耳朵。將靠近自己這側的角也立起，做成鼻子。

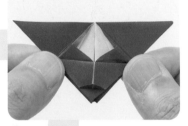

11 將翅膀向中央靠近，調整好整體的形狀。

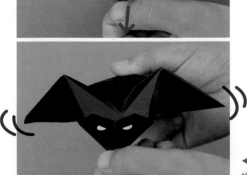

◀前後拉動完成圖的★，讓翅膀啪嗒啪嗒飛起來！

完成

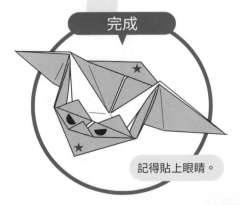

記得貼上眼睛。

低語的惡魔

這隻惡魔會直接對著人類的心說話，
利用謊言測試人性弱點，讓人失去動力攻擊。

攻擊力	★★
防禦力	★★★★
魔力	★★★★★
特殊技能	很擅長煽動人心。

看影片！

基礎
摺法

摺出「二艘船摺法」
（➡請參照123頁）

1

從➡處插入手指，往
箭頭方向打開，並壓
平成四邊形。

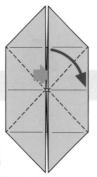

步驟1正在打開的樣子。
其他三區也打開並壓平。

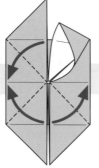

2

將四個四邊形的兩
側，摺成三角形後
摺回，做出摺痕。

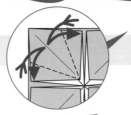

4

如圖示擺放後，將上方的角
往下摺，並將兩個橫向的菱
形向下對摺。

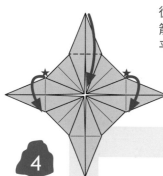

翻轉方向

摺完步驟3的樣子。

步驟3正在壓平成菱形
的樣子。其他三區也要
打開並壓平。

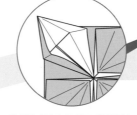

3

將四邊形的角往外
打開。沿著摺痕壓
平成菱形。

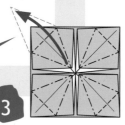

5

同時捏住兩側★處並向
兩側拉開，讓上半部往
下彎曲。

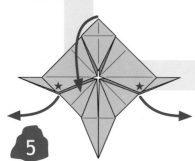

完成

記得貼上眼睛喔！

▼拉動完成圖的★，嘴巴會開合。

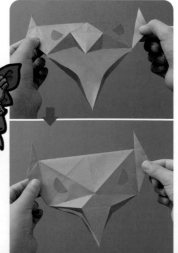

劇毒蜘蛛

毒性超級強，絕對不能被牠咬到！
蜘蛛網非常堅固，一被纏上就無法掙脫。

攻擊力	★★★★
防禦力	★★★
魔力	★★★
特殊技能	極強毒性、極黏的蜘蛛絲。

看影片！

基礎摺法

摺出「二艘船摺法」
（➡請參照123頁）

翻面

1 翻面後，將左右兩側摺到中間再展開，做出摺痕。

2 將◎的角和●的邊對齊摺疊後展開，做出摺痕。

步驟2如圖示摺疊。

5 從中間處進行山摺，將整體對摺成一半。

4 ①將★兩處先摺到中間，②左右兩片蓋過去，把整體壓平。

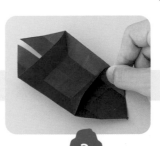

3 從⬆處插入手指，將★和★對齊並捏出一個角。四個角皆以同方式操作後，讓深色區塊被圍繞起來。

6 從➡處插入手指，將中心部分向外擴展。左半邊也用同樣方式擴展。

形成了蜘蛛腳。

翻面

完成

▲可以從後面戳動蜘蛛。

地獄火龍

最終大魔王終於登場！
絕不能被噴出的地獄火焰燒到，盡全力打敗牠吧！

攻擊力	★★★★★
防禦力	★★★★★
魔力	★★★★★

特殊技能　猛烈的火焰和強力翅膀。

看影片！

基礎摺法

摺出「鶴型摺法」
（➡請參照127頁）

翻轉方向

1 上下翻轉後，將下方的兩個角往上摺起。

摺完步驟1的樣子。

2 圖為側邊視角。同時打開前方和後方的一片。

3 往下拉，直到底部完全平坦（中間形成方形）為止。

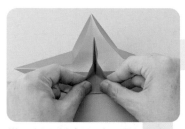

從兩側和前方一點一點壓平。

4 將前方三角形上三個★標記處都朝內壓平。

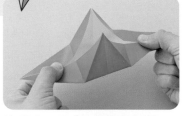

拉動時，形成如圖示的形狀。

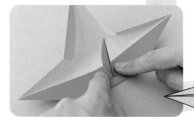

讓尖角立起來。

摺完步驟4的樣子。以相同方式，壓平另一面的三角形。

5 把立起的角往兩側摺、加深摺痕，再統一往右側摺。

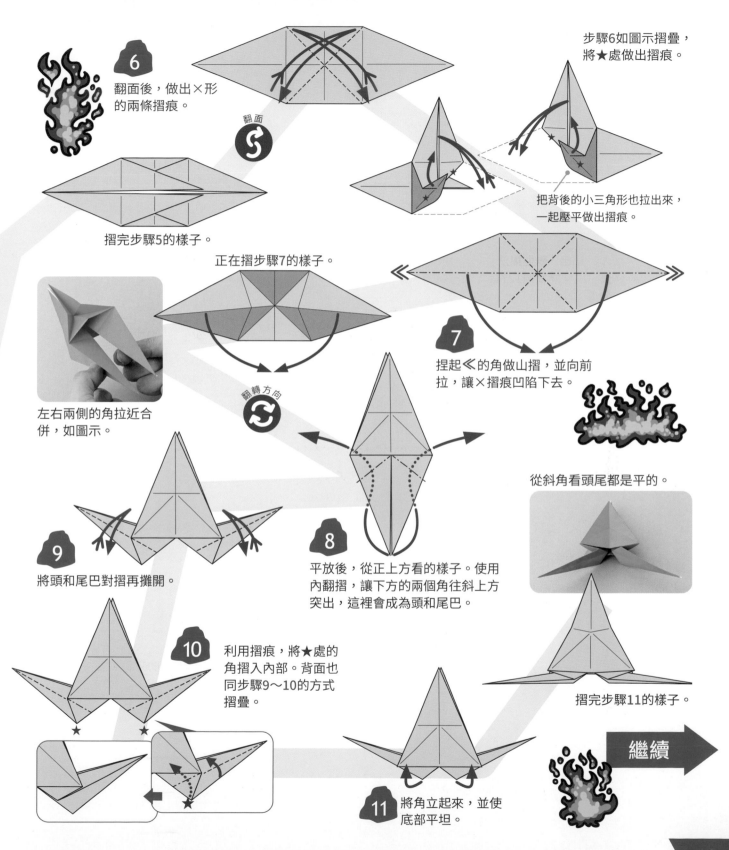

6 翻面後，做出×形的兩條摺痕。

翻面

摺完步驟5的樣子。

步驟6如圖示摺疊，將★處做出摺痕。

把背後的小三角形也拉出來，一起壓平做出摺痕。

7 捏起≪的角做山摺，並向前拉，讓×摺痕凹陷下去。

正在摺步驟7的樣子。

左右兩側的角拉近合併，如圖示。

翻轉方向

8 平放後，從正上方看的樣子。使用內翻摺，讓下方的兩個角往斜上方突出，這裡會成為頭和尾巴。

從斜角看頭尾都是平的。

9 將頭和尾巴對摺再攤開。

10 利用摺痕，將★處的角摺入內部。背面也同步驟9～10的方式摺疊。

摺完步驟11的樣子。

11 將角立起來，並使底部平坦。

繼續

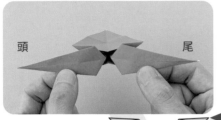 地獄火龍

從底部俯看的樣子。

頭　　　尾

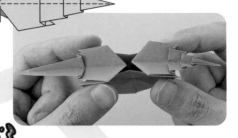

13 用谷摺將頭部和尾巴對摺壓平。

翻轉方向

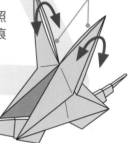

12 頭部做一次階梯摺，尾部做三次階梯摺。

15 打開頭的根部空間。

14 將上面兩片按照翅膀根部的摺痕壓摺。

這裡是翅膀。

16 從◀插入手指，將根部最深處到★翻面，讓白色部分露出來。右邊翅膀也用相同摺法。

把翅膀翻面前

把翅膀翻面後

頭部的正面視角。

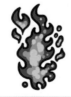

在★處確實做出摺痕，頭的根部就能順利關起來。

17

將頭部關起來的樣子。

摺到步驟17的樣子。是否跟圖片一樣呢？

從斜前方（頭部方向）
看的樣子

從正側面看的樣子

從斜後方（尾巴方向）看的樣子

18
從正側面看的樣子。
接著要摺腳部。兩側
的摺法相同。

頭　　尾巴　　腳

19
只將前腳反摺。另一側也
用相同摺法。

21 將階梯摺稍微錯
開，讓頭和尾巴
微微翹起。

20
將前方突出的小三角
形摺入內側。另一側
也用相同摺法。

手指捏住後，往上拉起。

22
這是頭部的放大圖。
緊捏住★處，壓平頭
部的頂端。

23
反摺做出龍角。

完成

你做得很好！
用大張紙來摺
會更容易喔！

終極祕寶箱

大部分寶箱裡都藏著寶物，但如果不幸選錯了，
可能會跳出怪物。享受開箱的樂趣吧！

便利度	★★★
耐久力	★★★★★
價格	★★
特徵	藏著寶藏或詛咒的箱子。

看影片！

基礎摺法　摺出「16等分摺法」
（➡請參照125頁）

摺完步驟1的樣子。

翻面

翻面後，做出如圖示
紅線的摺痕。

1
把紙完全展開。
捏起★處的摺痕，
對齊中間的☆摺痕，
用山摺方式摺過去。

步驟2如圖示摺疊，只在★處做出短摺痕。

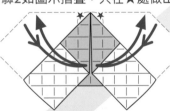
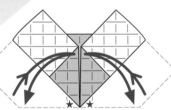

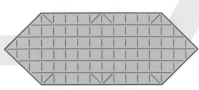

3
做出四條如圖示紅線的摺痕。
只要捏住角，將★和★對齊即可。

像這樣捏住，做出摺痕。

摺完步驟3的樣子。

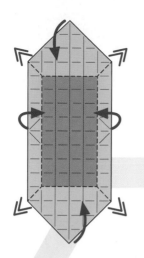

4

垂直擺放後，沿著虛線摺，把∧處捏成角，讓深色區塊的周圍立起。

立起後的斜側面視角。

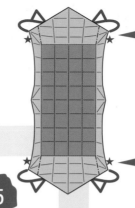

5

將四個邊緣的★處，用山摺的方式摺入背面。

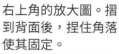

右上角的放大圖。摺到背面後，捏住角落使其固定。

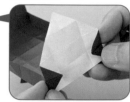

摺好後的側面視角。

翻轉方向

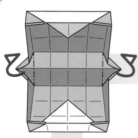

8

將步驟7摺疊的三角形，用山摺的方式翻到背面。

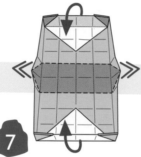

7

利用摺痕讓中間兩側呈三角尖狀，再將前面和後面立起來。

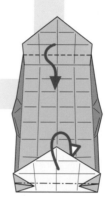

6

將已成為盒狀的兩側立起部分向內摺疊，貼合盒子底部。

翻轉方向

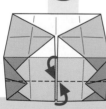

9

從背面看的樣子。摺彎箱子的背部（上下兩片連結處），使其能夠打開。

翻面

完成

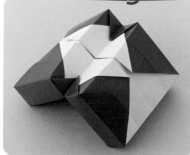

摺完步驟9後，斜側面視角。

畫上鑰匙孔。

▲裡面有什麼寶物呢？不開箱就不會知道喔！

閃亮寶石

終於找到寶藏了！如果用閃閃發光的色紙來摺，
寶石就會更閃亮。恭喜你來到旅程的終點！

便利度	★★★★★
耐久力	★★
價 格	★★★★★
特 徵	財富和名譽一次擁有！

看影片！

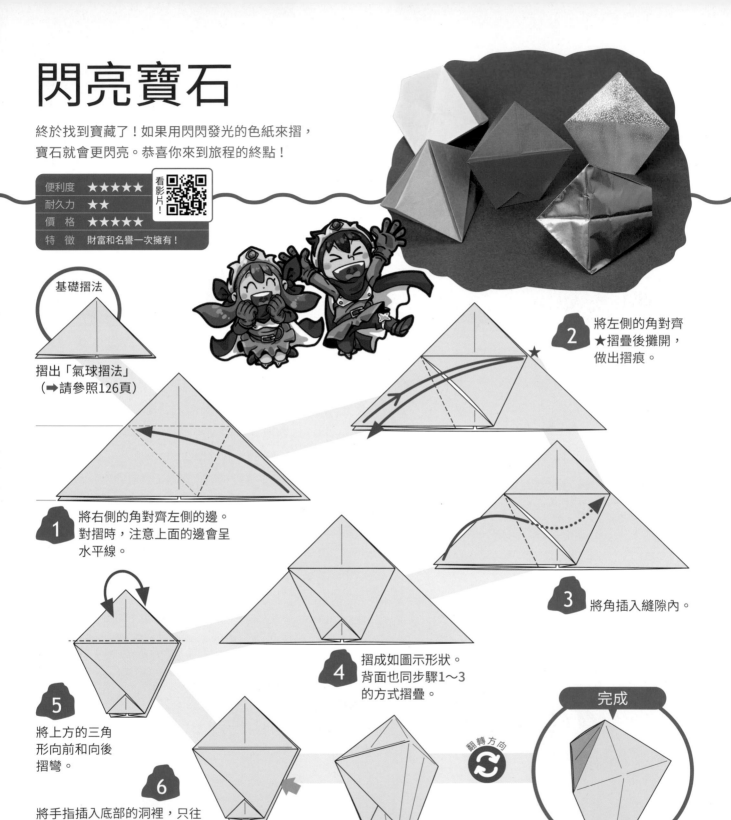

基礎摺法

摺出「氣球摺法」
（➡請參照126頁）

1 將右側的角對齊左側的邊。
對摺時，注意上面的邊會呈
水平線。

2 將左側的角對齊
★摺疊後攤開，
做出摺痕。

3 將角插入縫隙內。

4 摺成如圖示形狀。
背面也同步驟1～3
的方式摺疊。

5 將上方的三角
形向前和向後
摺彎。

6 將手指插入底部的洞裡，只往
右側撐開，使整體膨脹。左側
保持閉合即可。

撐開的樣子。

翻轉方向

完成

恭喜你成為了
摺紙勇者！

妖怪與魔法摺紙攻略

<small>(按照注音符號排序)</small>

在摺好的作品上做記號吧！
全部都摺完的你，就是最強的「摺紙勇者」！

作品名稱 → 躲貓貓幽靈

✓✓ | 4 | 78

攻略記號
也可以寫上日期 ← 攻略記號

出現在第幾章 → 出現在第幾頁

ㄅㄆㄇㄈ

繽紛毒菇
✓✓ | 1 | 21

不死鳥鳳凰
✓✓ | 2 | 52

砰砰破壞槌
✓✓ | 3 | 66

啪嗒偵察蝠
✓✓ | 5 | 108

變成鑰匙的魔法之家
✓ | 2 | 54

魔法巫師帽
✓✓ | 2 | 38

魔法神燈
✓✓ | 2 | 42

魔法使黑貓
✓✓ | 2 | 46

魔幻獨角獸
✓✓ | 2 | 50

矇臉大鬍鬚
✓✓ | 4 | 96

飛天掃帚
✓✓ | 2 | 44

ㄉㄊㄋ

刀爪指套
✓✓ | 3 | 70

獨眼大舌怪
✓✓ | 4 | 74

你摺完了幾個呢？

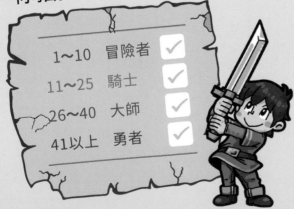

1~10	冒險者	✓
11~25	騎士	✓
26~40	大師	✓
41以上	勇者	✓

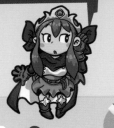

躲貓貓幽靈
✓✓ 4 78

低語的惡魔
✓✓ 5 110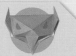

地獄火龍
✓✓ 5 112

彈簧眼珠
✓✓ 4 94

舔舔舌
✓✓ 4 98

尼斯大海龍
✓✓ 1 34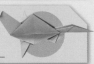

ㄌㄍㄎ

烈焰火把
✓✓ 5 106

古代大嘴魚
✓✓ 1 32

詭異墓碑
✓✓ 4 80

嘎嘎烏鴉
✓✓ 4 89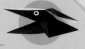

骷髏骨骨魚
✓✓ 1 28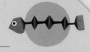

恐怖咬人貝
✓✓ 1 30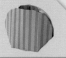

喀喀咬咬嘴
✓✓ 5 104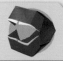

ㄐㄒ

驚魂魔犬
✓✓ 1 16

巨熊大王
✓✓ 1 24

尖叫曼德拉草
✓✓ 2 48

劇毒蜘蛛
✓✓ 5 111

邪惡樹根怪
✓✓ 1 14

旋風跳跳兔
✓✓ 1 18

信差貓頭鷹
✓✓ 2 45

消失的霜淇淋
✓✓ 2 56

咻咻發射器
✔✔ 3 62

嚇人骷髏
✔✔ 4 82

吸血德古拉
✔✔ 4 90

ㄓㄔㄕ

啄人怪鳥
✔✔ 1 20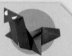

終極祕寶箱
✔✔ 5 116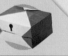

長頸白臉妖
✔✔ 4 76

神奇魔杖
✔✔ 2 40

伸縮長劍
✔✔ 3 60

神祕的按鈕
✔✔ 3 64

聖光十字架
✔✔ 4 92

閃亮寶石
✔✔ 5 118

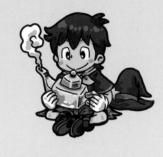

ㄗㄙㄞ

自動站立的妙妙椅
✔✔ 2 55

森林小精靈
✔✔ 1 22

死神大鐮刀
✔✔ 4 88

暗黑死神
✔✔ 4 86

一ㄨㄩ

搖晃殭屍
✔✔ 4 84

無敵盾牌
✔✔ 3 72

無聲爬爬手
✔✔ 5 102

勇者手裏劍
✔✔ 3 68

基礎摺法

接下來介紹通用於書中作品的基礎摺法，
預先練習會更快上手喔！

坐墊摺法

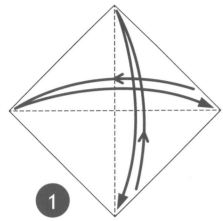

1
沿著虛線對摺後展開，
做出二條摺痕。

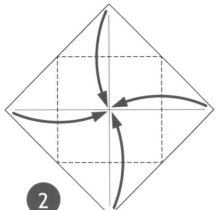

2
將四個角往中心點摺去。

完成

二艘船摺法

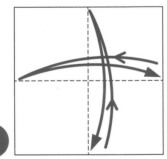

1
沿著虛線對摺後展開，
做出兩條摺痕。

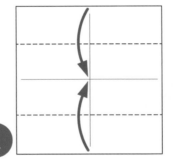

2
將上下兩側的邊緣
向內摺到摺痕處。

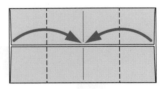

3
將左右兩側的邊緣
向內摺到摺痕處。

完成

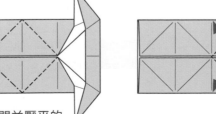

6
打開並壓平的
樣子。左半部
也用相同方法
疊法。

 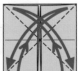

5
將左右兩側展開後，從 ⬆
處插入手指，利用摺痕打
開中間部分並壓平。

4
沿著虛線往斜對角摺後
展開，做出兩條摺痕。

8等分摺法①

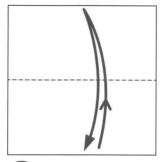

① 先將正方形對摺後展開，做出摺痕。

② 將上下兩側的邊緣往內摺疊到中間的摺痕處。

翻轉方向

④ 將紙整張展開。

步驟3摺好的樣子

③ 再將上下兩側的邊緣摺疊到中間的摺痕處。

⑤ 讓摺痕變成垂直方向，再重複進行步驟1～3的摺法。

完成

8等分摺法①

雖然看起來很相似，但從側面看有不同的差異。

8等分摺法②

完成

8等分摺法②

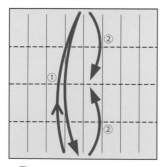

① 按照8等分摺法①摺到步驟4後，把有色那面朝上對摺後展開，在中間做出摺痕（①），再將上下兩側的邊緣往內摺疊到中間摺痕處（②）。

翻面

只需摺疊前面的紙即可。不會在後面那片紙張做出摺痕。

② 翻面後，將上下兩側的邊緣對齊中間摺痕處往內摺。請注意，後面的那片不需和前面的那片一起摺。

③ 分別將上下兩側的邊緣摺疊到中間。

16等分摺法

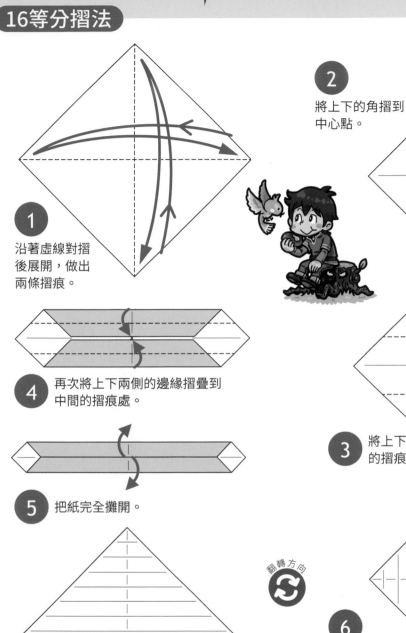

1 沿著虛線對摺後展開，做出兩條摺痕。

2 將上下的角摺到中心點。

3 將上下兩側的邊緣對齊摺痕，摺疊到中間的摺痕處。

4 再次將上下兩側的邊緣摺疊到中間的摺痕處。

5 把紙完全攤開。

打開回到最初形狀的樣子。

翻轉方向

6 讓摺痕變成垂直方向，再重複按照步驟2~4的摺法。

完成

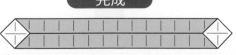

魚型摺法

1 對摺成三角形後展開，做出摺痕。

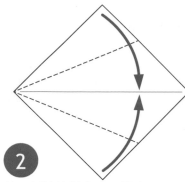

2 將兩側邊緣對齊中間摺痕，分別往內摺。

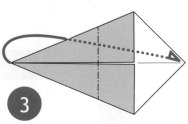

3 將左邊的角對齊右邊的角，將整體向背面對摺。

4 從 處插入手指，將角朝著箭頭方向打開並壓平。

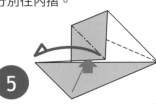

5 另一邊也以相同方式打開並壓平。

完成

氣球摺法

1 將正方形對摺成一半。

2 再次對摺成一半。

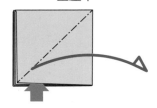

3 從 處插入手指，按照箭頭方向打開並壓平。

步驟3打開的樣子。

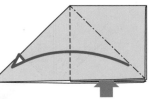

4 翻面後，將手指插入 處，按照箭頭方向打開並壓平。

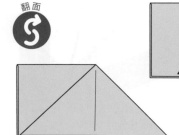

步驟3壓平的樣子。

完成

鶴型摺法

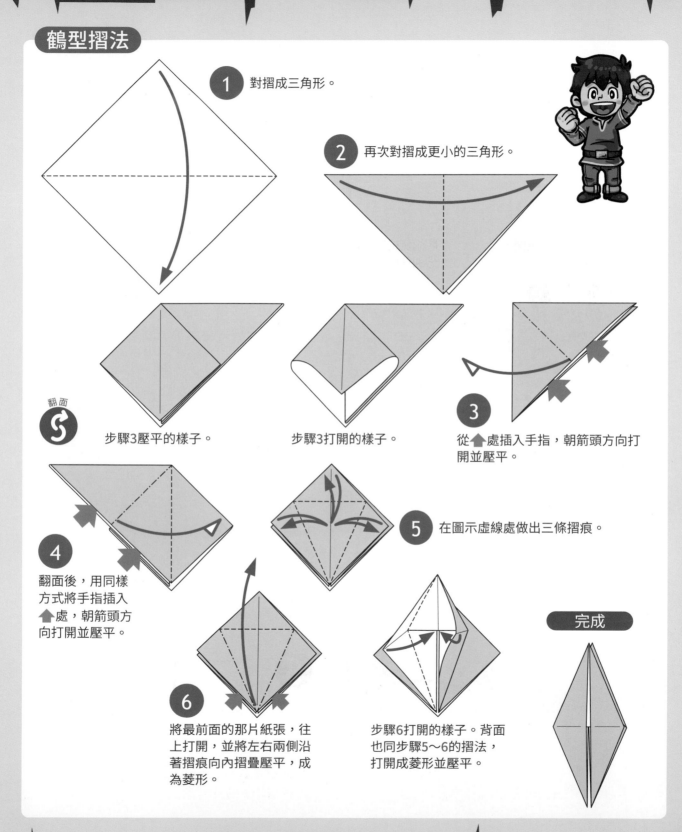

1　對摺成三角形。

2　再次對摺成更小的三角形。

翻面

步驟3壓平的樣子。

步驟3打開的樣子。

3　從▲處插入手指，朝箭頭方向打開並壓平。

4　翻面後，用同樣方式將手指插入▲處，朝箭頭方向打開並壓平。

5　在圖示虛線處做出三條摺痕。

6　將最前面的那片紙張，往上打開，並將左右兩側沿著摺痕向內摺疊壓平，成為菱形。

步驟6打開的樣子。背面也同步驟5～6的摺法，打開成菱形並壓平。

完成

台灣廣廈 國際出版集團
Taiwan Mansion International Group

國家圖書館出版品預行編目（CIP）資料

妖怪與魔法摺紙遊戲【全圖解】：5大冒險主題×53種趣味摺法，
和孩子一起邊摺紙邊闖關，玩出無限創造力！／笹川勇著；彭琬
婷譯. -- 初版. -- 新北市：美藝學苑出版社，2024.01
　128面；　21×24公分
　ISBN 978-986-6220-68-5（平裝）
　1.CST：摺紙

972.1　　　　　　　　　　　　　　　112020059

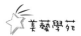

妖怪與魔法摺紙遊戲【全圖解】

5大冒險主題×53種趣味摺法，和孩子一起邊摺紙邊闖關，玩出無限創造力！（QR碼全影片教學）

作　　　者／笹川勇		編輯中心編輯長／張秀環・編輯／蔡沐晨	
插　　　畫／ヨシムラヨシユキ		封面設計／曾詩涵・**內頁排版**／菩薩蠻數位文化有限公司	
原書編輯／鈴木キャシー裕子		製版・印刷・裝訂／東豪・弼聖・秉成	
翻　　　譯／彭琬婷			

行企研發中心總監／陳冠蒨	線上學習中心總監／陳冠蒨
媒體公關組／陳柔彣	數位營運組／顏佑婷
綜合業務組／何欣穎	企製開發組／江季珊、張哲剛

發　行　人／江媛珍
法律顧問／第一國際法律事務所 余淑杏律師・北辰著作權事務所 蕭雄淋律師
出　　　版／美藝學苑
發　　　行／台灣廣廈有聲圖書有限公司
　　　　　　地址：新北市235中和區中山路二段359巷7號2樓
　　　　　　電話：（886）2-2225-5777・傳真：（886）2-2225-8052

代理印務・全球總經銷／知遠文化事業有限公司
　　　　　　地址：新北市222深坑區北深路三段155巷25號5樓
　　　　　　電話：（886）2-2664-8800・傳真：（886）2-2664-8801
郵政劃撥／劃撥帳號：18836722
　　　　　　劃撥戶名：知遠文化事業有限公司（※單次購書金額未達1000元，請另付70元郵資。）

■出版日期：2024年01月　　　ISBN：978-986-6220-68-5

妖怪と魔法おりがみ
© Isamu Sasagawa 2022
Originally published in Japan by Shufunotomo Co., Ltd
Translation rights arranged with Shufunotomo Co., Ltd.